U0122275

湖山艺丛

中国山水画的特点

王伯敏　著

浙江人民美术出版社

目 录

望昆仑，绝不是莽苍苍

——王伯敏教授关于中国画艺术特点的谈话

问：王老，现在美术界对中国画这门艺术的特点的认识好像越来越模糊了。您是研究美术史的专家，能不能请您从美术史的角度，谈谈中国画的艺术特点。

王：这是个大题目，谈细了，怕啰唆，谈粗了，说不明白。传统中国画在历史的过程中，主要有三大块：一是民间画；二是宫廷画；三是文人画。

我们一般说的传统中国画，指的是文人画。文人画的艺术趣味，反映的是传统文人这一阶层的笔墨要求，它从立意到立形，都具有文人画特有的意趣与要求。

问：对于文人画，有人认为历史上是辉煌的，未必未来也是辉煌的。有些人甚至以为文人画已经过时了。对于文人画，"穷途末路"是不是讲得绝了点？"欣欣向荣"是不是符合实际？您能就这些问题发表一些看法吗？

王：对于中国画，我有三句话：传统要尊重，民族性要加强，时代精神必须有。

中国画就是中国画，要讲求中国民族绘画的艺术特点，中国人应该重视中国人的审美要求，必须要有民族性。国外好的，可以借鉴，以至吸收其长，但什么"综合、调和、接轨"，这不能用在中国书画艺术的创作上。

艺术的特点，或者说艺术的风格，我这样来说：齐白石的艺术风格叫 A，黄宾虹的艺术风格是 B，徐悲鸿的艺术风格为 C，A+B+C=3，决不能等于 1。齐白石的艺术风格为 A，5 个人学齐白石的画，学得一模一样，从风格而论，1 个 A+5 个 A=1 个 A，不能称为或当作 6 个 A。又比如说：东方艺术是甲，西方艺术是乙，非洲艺术是丙，甲 + 乙 + 丙 =3，绝不可能使其"等于"1；如果把艺术甲与艺术乙予以融合或接轨而使其成 1，这是不可能的，也是不必要的，是违反艺术多样性的要求的。要求艺术的百花齐放，不只是适合某一个国家的需要。这是普遍的规律。

问：我们的中国画，能不能获得无止境的发展？在这个问题上，我们将如何看待新旧的对比？

王：创新是需要的，绘画要有时代精神。新旧对比是时间的观念，也是空间的观念，是人类在时

空中所具有的生命活力的一种对比，这个对比很重要，它使人类的文明不断前进，也使艺术获得无止境的发展。

新旧的对比，不等于好坏的比较。7000年的中国绘画历史值得我们自豪。我们历代的画家有大智的悟性，有大美的意识，有大巧的技能。我所说的，并不是空泛的赞誉之辞，在绘画史上，都是有实实在在的画家及其作品可以作具体的证明，譬如去年底在上海博物馆展出的72件书画国宝，正是体现了我所说的大智、大美和大巧。

问：王老，你说得有血有肉，太有意思了。不过，我还希望能对我们说得更具体些，让我们加深了解我们中国画的风格特点。

王：我曾经说过，一部美术史，它所歌颂的，归根到底是歌颂人的智慧、人的劳动创造。我们可以用刚才提到的72件书画国宝，来说明一些学术探讨上的问题。

比如说山水画，中国历代山水画家对于时空处理是很独特的。如五代董源的《夏景山口待渡图》，它以平远的透视描绘夏天的江南。虽作平视，但对杂树林木，却是以深远的视角描写之；远岸后边的

远山，又非用高远透视莫办，说明其在一画之中，用的是移动视点，这就突破了空间的一般透视对画面的局限。

又如北宋张择端的《清明上河图》，描写的是汴京的风光。作品表现的景象是从城里画到城外，从前街画到后街，从桥上画到桥下……这就是突破空间在画面上的局限性。根据这一原理，传统的山水画，可以画"长江万里"，画"溪山无尽"，也可以画"千山重叠"，画出村外有山，山外有江，江前有山，山后有村，村落又有重重叠叠的云山。在有限的画面，获得对空间无限的表现，这便是画家大智、大巧的大美表现。有的山水画，本应该有近景、中景和远景。出于艺术表现的需要，在艺术处理上，画家可以自由自在地"略去"中景，只取近景与远景，这么一略，即在画面上舍了一度空间，换言之，这是对空间取舍作出一种激进的、非常有理性的反映。类似这种表现，在南宋马远、夏圭的作品中尤其明显。如夏圭的《雪堂客话图》、马麟的《郊原曳杖图》，以至元代钱选的《浮玉山居图》都如此。

再说一点，我们看景物，有一定视域，在固定视点的一定视域内，会产生透视上的远、近、高、

低、大、小以及清楚、模糊的变化。中国山水画，根据画意与画面的需要，对待空间，灵活机动，在一定的视域内，可以自由自在地"拉近看"，也可以作"推远"来处理。如《清明上河图》中的人物与房屋的艺术处理，不少人物在中景，或者在远景，若以固定视点来看，人物只是模糊的大轮廓，但是在《清明上河图》中却不然，人物的鬓眉都能看得清清楚楚，屋背上的瓦片，竟是一片一片地被描绘下来，被交代得清清楚楚。这是中国画在表现手法上的一个特点。

又譬如画中的建筑物，若把它置于近处，视角相差大，不仅多斜线，而且使有些"面"因透视关系看不见。聪明的手法是将这些建筑物"推远"，透视上许多看不见的都看见了，或以"平面建筑设计图"的画法去画这些亭台楼阁，令观者一目了然，达到画面"以一明千万"的目的。这个巧妙就巧妙在不受透视在画面上的局限，是叫透视被我所用，我却少受透视制约之苦。

至于时间在画面上的处理，中国画家也是聪明、大胆的，一卷《万花图》，四季的花卉都可以画在一起，由于画得美妙，使观之者的注意点在"悦目"，

也就不去顾及时令了。在审美情感的要求上，中国人在许多方面是相通的，有一副楹联说："奇花四时，透石太古；流水今日，明月前身。"对时空的有些界限都不作机械地安排，心胸开阔了，天地似乎也宽广了。应该说，这是中国人在艺术上具有大智大悟的反映。

问：王老，中国画在色彩方面的成就长期以来被人们所忽视，甚至歪曲，您能具体谈谈中国画在色彩方面的成就吗？

王：对，中国画在用色方面的确具有鲜明的特点。西方绘画，画对象的色彩，注意与周围色彩的关系以及光线变化的影响。但是中国画家用色赋彩，比较重视固有色，同时，非常重视色彩艺术上的夸张与减弱。这里，顺便举个例子来说一说。有一年，齐白石对老舍说："我画柿子，最近怎么也画不红。"老舍听了，托人买了上好朱砂及其他红色颜料送给齐老。齐老看了，笑着说："我不是缺少红色颜料，我是画不出柿子大红的鲜美，是我的本领不到家。"这一说，老舍笑了："我这徒弟，连孝敬老夫子的本领都没有了。"后来齐白石画柿，将原来绿叶的颜色改用了墨色，这么一来，柿红的朱砂色彩就很突

出了。

　　顺便再谈一点用色的事。油画家颜文樑先生在学校讲色彩学时，有一次提到了中国画的用墨用色。他说："中国画用色很讲究，虽然单调，却很得法。中国画家选用了黑、白、朱，包括金色、银色作为调和色，这是绝好的办法。这几种颜色，不但对比强烈，还起调和作用。在画面上，不论用上多少复杂的颜色，墨一画上去，就起调和作用。有时，画面上这个颜色与那个颜色放在一起不调和，好像这两种颜色在画面上吵架，但是墨一上去，或者留白多一点，便使它们和解了，不吵架了，所以中国画的墨色是和事佬。佛家有《妙法莲华经》，中国画家有'妙法彩华经'。"颜老说得生动，在座的听众都笑开了。

　　中国画与京戏人物在色彩造型上有相类似的地方。你看，三国时的关公，脸是红色的，一身战袍是绿色的，就是说，这个人物，红头、绿身，用杭州话来说，似乎有点"乡"气，但是，请别忙，再看一下，把一尺多长的黑髯子给关公一戴上，"乡"气没有了。请看，红脸、黑髯、绿袍，统一起来，好看得很，上台一亮相，人人拍掌。所以说，中国

人在艺术上的表现自有中国人的一套办法，自有中国艺术的风格特点，有中国人自己的欣赏习惯和审美情趣，这里面含有中华民族的民族性，这能妄自菲薄吗？这种艺术特色，能将它一笔抹煞吗？

问：王老，您刚才讲了大道理，又讲了小道理，讲得实际，不空泛，有启发，能起举一反三的作用。近几年，不少人讲大道理，讲得玄，新名词一大堆，似是而非。您从大道理转到小道理，通过小道理，深化了大道理。请您继续谈谈中国画在艺术上的表现特点。

王：我这个人笨，大道理讲不出新名堂，小道理举不出新东西。既要我讲，你不怕浪费时间，姑且再谈一点。

刚才谈到中国画与京戏，想再举个例子。

谈谈"推倒一座墙"。中国画画室内人物的活动，门、窗畅开，如嫌开得不够，可以推倒一座墙。前面提到过的那幅南宋夏圭的《雪堂客话图》便是这样，倘若把竹林间的这座房子的窗户"关"起来，谁能知道屋子里的人物在做什么活动？画的时候，把屋前的这座墙壁推倒，这不是发精神病，把窗户打开，或推倒一壁墙，让风雪吹进屋子里，教人冷

煞，而是一种艺术上的处理。

不妨再看看五代卫贤画的《高士图轴》和南宋马和之的《唐风图卷》。一句话，中国画在艺术上采取这种聪明办法，目的为了画面主要人物的重要情节能清楚而又突出地表现。因此，对所画对象的景物大取大舍，这是大胆而又明智的，这种传统绘画手法，对我们今天的作画，难道没有借鉴的作用了吗？

其二，整体与局部的完善处理也是中国画在表现形式上的一大特点。

在画面表现的设计上，有一种要求，整体是完整的，在完整的整体中，又允许产生许多局部，而对这许多局部，又要求它是完整的。这种传统形式，好像在戏剧传统节目中有折子戏那样的处理。中国古代名画中，如《李公麟临韦偃牧放图》《长江万里图》《清明上河图》等，整幅是完整的，其中又有不少完整的局部，进而言之，这许多完整的局部，又成为一个完整的整体，这就产生"戏中有戏，百看不腻"的欣赏效果。

这种整体与局部的完善处理，聪明的中国画家，是采取并运用了许多手法来达到的，如一长卷山水，

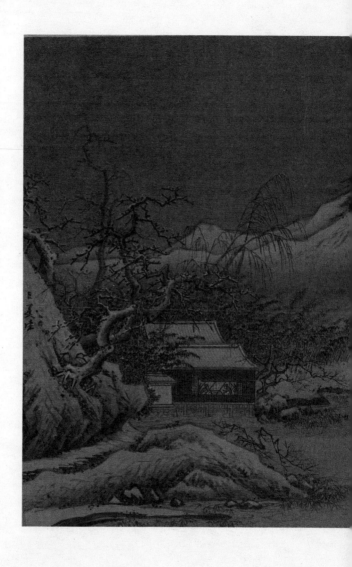

南宋　夏圭
雪堂客话图
28.2cm×29.5cm
故宫博物院藏

利用树、云、雾、岚气来分"章回"。在画面上，往往几棵树一画，便很自然地起到既隔又连的作用。有时，一片云的隔与连，便从江南转到了江东，或又从江东转到了北岕村。又譬如五代顾闳中的《韩熙载夜宴图》，图中所画的屏风，这不只是画面单纯的装饰物，在艺术表现上，它使画面上一一隔开，画中的情节交代得清清楚楚，像章回小说，屏风一隔，一个章回一个章回分出来了，而其巧妙，也就以这些起隔开作用的屏风，使它把画面的一处处连接起来。画家这样的做法，使这卷画隔得自然，连得也自然，观者能不叫好吗？

有限变无限的方法是手段，它出于一种观念。中国画家就有以有限画出无限的效果的本领。在艺术创造上，中国画家具有一种创造性的概念。通过实践，又把这种概念付诸于事实——具象。这没有大智大巧是达不到的。山水画中的"咫尺千里"，便是以无限达到有限；《溪山无尽图》，便是以有限达到无限。中国画与京戏在某个地方相通。京戏人物的造型，如武生带"靠"，即一个演将军的，后背心插上十面三角的小旗。将军只是一个人，这十面小三角旗一飘动，千军万马便在这个将军身后出现。

这不是一种艺术的巧妙是什么？有一戏台，上有一副对联，上联云"三五步走遍天下"，下联是"六七人百万雄师"。一曲戏叫徐策跑城，演徐策的，用舞姿在舞台上走了几圈，就充分地表现出徐策起劲地在城上跑了好多里路。观众也因此而拍手叫好。

中国画《清明上河图》中画出城的骆驼队，其实只画了两头半骆驼，而给读者的感觉是有无数头骆驼的骆驼队。这就是画的妙处，这是画中的"空城计"。《华严经》云"一即是多，多是即一"，中国画的表现，有时便是这样，中国山水画讲"六远"，韩拙提出的迷远，便是在透视上说明以有限达到无限，以有知数达到无知数的表现。迷远或用淡墨，或用淡墨渍水，或用渴笔，画出虚虚实实的，又是迷迷糊糊的无穷远。一幅山水画，画了近景与中景，画远景处，如有必要，来一下迷远的表现，这个景的远就远极了，妙极了。这种画面上的"远"，其微妙之处，绝不是用一般透视学上的某种法则所能衡量或校对的，对于"六远"中的迷远，它的巧妙，我在画山水时是有不少体会的。

问：王老，您的谈话，无异于一堂美术史论课。我的笔录，绝不只"八九行"，我在想，一定还有许

多可谈的，可是我不敢，也不好意思再打扰了。

王：对，的确还有不少可说可谈的，可惜我是老生常谈。我的专业，研究中国画学史，对中国画是有感情的，我在读史时，的确体会到我们历代优秀的、杰出的画家了不起，还是用我在前面提到的三句话：中国历代的画家，有大智的悟性，有大美的意识，有大巧的技能。但是，时代在前进，国家要振兴，中国要富强，中国文化要发展、提高，中国画当然要发展、开拓、提高，而这些发展、开拓、提高，绝不是从零开始，我相信中国画的发展，前途非常光明。今天谈到这里，有机会再谈，谢谢你们的访问和问候。

（本文原载《美术报》2003 年 6 月 14 日和 6 月 21 日两期。乔发整理记录）

随物婉转　与心徘徊

——评中国山水画的空间处理

远在石器时代，人类已萌发了"本能审美观"。正由于它的"本能"，所以世界各地的原始美术，往往有很多共同的特征。到了后来，由于人类的进步，逐步产生"优生审美观"。这种审美观的主观成分增多，感情色彩也随之丰富。继而随着民族、国家的形成，便出现各民族（地区）不同的审美特征。东西方艺术之所以各具风格，这是一个重要因素。

　　具有五千年历史的中国绘画艺术，有着鲜明的民族特点。中国的古代画家，"骋无穷之路，饮不竭之泉"，在艺术上具有大智、大美和大巧的创造才能。对此我们必须有充足的认识，否则必然会冲淡中国画在发展上的积极意义。

　　一部美术史，或者是绘画史，其所歌颂的，固然是有成就、有才能、有贡献的美术家，但是归结到一点，还是歌颂人的有价值的创造。所谓有价值的创造，它不是空洞的，尽管时间已消逝，但由于有遗迹的存在与文献的记载，尤其是流传有绪的名画的存在，不仅对本国本民族的人来说，耳熟能详，

就是其他国家民族的人对之也可欣赏赞叹。18世纪中叶，当英国作家哥尔德斯密斯见到若干件从中国传过去的画迹时，看入神了，情不自禁地赞叹："智慧在东方开花！奇迹啊！奇迹啊！"可见历史创造的辉煌，是有目共睹的，各地的人们都能感受到。

本文拟通过解读中国山水画家的空间处理，评说他们如何拥抱大自然，如何运用他们的智慧，作出不平凡的艺术创造。

<center>一</center>

这里先举顾恺之的画语作为引言。

顾恺之，字长康，东晋著名画家，博学有才气。时人评他"痴黠各半"，"率直通脱"，谢安称赞他的绘画成就："有苍生以来，未之有也。"[1]顾恺之在《魏晋胜流画赞》一文中提到："凡画，人最难，次山水，次狗马，台榭一定器耳，难成而易好，不待迁想妙得也。"这是说，作画，在一般情况下，"难成而易好"，若作进一步要求，画家似非"迁想"，就不能"妙得"。

"迁想妙得"的提出，并非一个画家偶然的感

悟。这是自商、西周、春秋战国，经秦、汉而至东晋近两千年来在绘画发展史上具有总结性的要言。虽然指的是画家在形象思维方面的活动及其效用，但可以使绘画的提高产生智量提升的作用。

绘画艺术的描绘对象是一种客观的存在，人们看到接触到，有了感受，于是产生联想、迁想，甚至在某种情况下"想入非非"。当事者往往由这想到那，或由那而想到另一个那，或由另一个那，回过来再想到这，如此，凝想、疑虑、联想、沉思，便使自己的思维活动逐渐加深，进入有层次、有广度的境地，对事物的认识也就逐渐明了而提高。在这过程中，作为绘画实践，当在感性活跃之后，产生各种"问号"，并对事物力求剖析、比较、综合，直至反复研究。这便是"迁想"在理性上的积极作用。艺术家在审美兴感阶段，较多的是感性认识。所以画家作画，有时只是凭感性冲动而挥毫。但是有足够经验和修养的画家，往往在动笔之先的立意阶段，就有了理性认识。顾恺之总结的"迁想妙得"，在指导完成艺术创作之时，即具有周密的功能。它使绘画创作不期然而然地达到"画尽意在"而"全神气"的效果[2]，这就是顾恺之的所谓"妙得"。

21

成熟的画家，其"迁想"当以丰富的生活经验作基础，从自己的长期实践中养成一种自觉的程序来进行。也就是说，不少艺术创作的"迁想"，以"学穷性表，心师造化"[3]为前提。进而言之，到了画家作充分的"迁想"之后，他在艺术创作上必然是"立万象于胸怀"[4]，这样，创作有了饱和的互相联系的条件，创作的成功率是可望可及的。刘勰在《文心雕龙》"物色"一节中有一段话："是以诗人感物，联类不穷；流连万象之际，沉吟视听之区。写气图貌，既随物以婉转；属采附声，亦与心而徘徊。"说的是关于诗人的写作，用来阐述画家对外界的感受及所表现，其理是相通的。在历史上，中国的优秀画家，以自强不息的精神，在不断的实践中，逐渐有所感悟，逐渐提高艺术创作水平，从而使画学在理论上逐步地充实而完善，绘画理论的完善又促使绘画实践的不断成功，久而久之，使传统中国画达到"齐造化之功""夺造化之真"的境界，在表现的要求上，尽一切努力，使之达到"乘一总万，举要治繁"，竟于东方艺坛上发出奇异的光辉。前段时间在上海博物馆展出的72件书画国宝，之所以轰动一时，被评为"有跨越时空"的价值，道理即在于这

些古代书画的艺术魅力，得以穿越时空的界限，涵盖各民族的审美意趣，而这一点，决然不是一朝一夕形成的。

由于顾恺之"迁想妙得"的提出，致使绘画增强至一种大美、大巧的表现，取得了惊人的成就，并留给后人许多生动可感的具体表现。对此，本文拟作一些具体阐述，因为不是系统的论述，故以举例说明之。议题的中心是，画家在不断的实践中，以其自身的体悟，对空间作无比巧妙的处理，这不只是一种方式方法，它的实质，是一种观念在艺术生发上的升华。

二

在历史上，有非凡才能的画家，他们既能充分表现空间，又不受空间对造型艺术在表现上的约束。

在西欧的绘画中，做到充分表现空间的有之，所画画面开阔，被誉为"视觉的拓荒"。而本文所述的中国山水画，其所作的"拓荒"，还不仅仅在视觉上，更在于一种意念上。请看敦煌莫高窟北魏的壁画，如《萨埵那太子本生》和《九色鹿王》等作品，

在同一画面上，使得一个主人公出现许多次。萨埵那太子舍身喂虎，太子出游打猎，太子见饿虎，太子上山跳下，太子以身喂虎，等等，在同一画面上数见。反映出画家突破空间局限，在艺术上作出的大胆尝试[5]。这种尝试的魅力，简言之，来自画家的"迁想"，亦即来自画家对艺术有悟性的操作。

关于绘画空间的处理，壁画之外，更多见于卷轴画。处理的艺术手法，举例如下：

一是"近推远"，"远拉近"。这在传统山水画中很普遍。所谓"近推远"，就是将画面上的近景建筑——房屋或桥梁等，推到中景或远景来处理。如五代关仝的《关山行旅图》，近处的旅店客舍，应该是近景，若作近景来画，则店屋在一定的透视内，不仅只见屋背，而且把屋后的景色要遮去大部分。但是，现在将这些店屋"推至"中景，以中景来处理，就使画面如现在所见，妥妥帖帖，舒舒服服，既无近景屋面斜线与仰视成角的干扰，又不会"遮"去远处的景色，作为绘画表现，达到了"两全其美"的妙处。又如五代卫贤的《高士图》，画中近景的房屋透视，显然是被"推至"中景来处理的，这种处理与"工程建筑图"（轴测投影画法）相

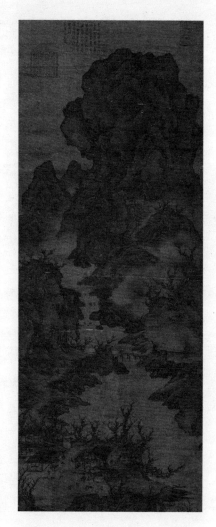

五代 关仝
关山行旅图
144.4cm×56.8cm
台北故宫博物院藏

若。如此"平视"过去，在透视上的许多矛盾都迎刃而解。所谓"远拉近"，即将远处看不清的景物拉到近处来画，使看不清的，画起来看得清。元代刘贯道的《元始祖出猎图》，明代仇英《剑阁图》中的中景人物，作一般常识来估计，至少在三五里甚至十余里之外，可是在这些画中，不仅轮廓画得清楚，连画中人物的须眉都被交代得清清楚楚。又如张择端的《清明上河图》，西方画家看了，认为像这幅画的人物，若用油画，人物头部只能是一点颜色，可在《清明上河图》中，连人物的表情都被画出来了，虹桥上熙熙攘攘的人物，凡与船上舟人招呼的表情都被刻画了。打个比方，"拉近画"，好像用望远镜看远处人物，本来看不清，在望远镜中就看清楚了，画家就是对"望远镜"中的一刹那所见作了描绘。看起来，这似乎是技法上的巧妙，其实是画家在艺术创作上表现出的一种将空间"为我所用"的才智。这些，被我们的先人想到了，表现出来了，也许我们现在看了觉得很平常，应该想到作如此处理的先人是何等的有胆识，何等的聪明。

二是所谓"看不见使其看得见"。这是画家在处理画面空间时一种"无法无天"的表现。如画《长

江万里图》，画《溪山无尽图》，图中许多景物，如果作为固定视点的视域而言，那是看不见的，但是画家为了艺术的需要，为了使所表现的符合人的心理习惯的要求，就在中国山水画中超越视域空间。如画了重庆三峡，又画武汉的黄鹤楼以至南京的长江大桥。又如我们杭州人，住在西湖边，平常看中国画《西湖全景图》，在同一画面上，画了保俶塔，又画上三潭印月、雷峰塔，并不稀奇，但能自然地再画上灵隐、天竺，这就巧妙了。在生活中，你站在湖滨，固然可以看到白堤、葛岭、苏堤以至西山和雷峰塔，却怎么也看不见黄龙洞、栖霞岭、灵隐，更不必说六和塔和九溪。但是，中国画《西湖全景图》可以把这些景点都画在同一画面上。这里特别要说明的是，我指的绝不是地图，而是赏心悦目的艺术品。它可以使你感到画上"驱山走海"的神奇，或者是"西蜀连吴楚，西东一画中"，这便是画家在艺术上充分利用空间，又不受空间约束的表现。所谓"咫尺千里"，是画家在审美意识上"驾驭时空"的一种超人的本领。关于这些，我在《中国山水画"七观法"刍言》中，作了较详细的论述，这里就不拟重复了。

三

画家既有"驾驭"时空的理念，在绘画表现上，当然还需要有各种相应的技法去配合。换言之，画家在"迁想"时而无"妙得"，这种"迁想"是落空的。所以"迁想"需要落实到"妙得"上。在某种机遇之下，"妙得"往往会出现意想不到的效果。

在绘画创作中，相应的技法，是不可忽视的。这里以"长江万里"为例作些说明。在客观上，一是长江万里不能尽秀，二是画家不可能真的画万里，所以在绘画时，概括、取舍是一个关键。在取舍这一关键上，中国画家能大取大舍，而且有一套巧妙的办法。如画上一棵树，一遮便是"数十里"，画上一片云，一遮便是几重山。只要画家手法高明一点，画上去自自然然，看上去舒舒服服。长卷山水，一遮一隔，一隔一连，不同的景色甚至不同的季节、气候都在同一画面上妥帖而有序地被"安排"上了。对此，誉其为"大巧"总不过分吧！这种大巧是画家具有大智使然，也是画家出于大美的要求而大胆作出的一种合乎民族审美要求的"巧藏"和"妙露"。

画家通过实践所取得的经验，在一般"巧藏妙

露"的前提下，还生发出大取大舍的另一种大胆措施。这种措施，可以"推倒""一层境界"，亦即"一度空间"。观赏南宋"夏半边"与"马一角"的山水画，即能了然。马远、夏圭的山水单纯而充实，简洁而富变化，厉鹗《南宋院画录》引曹昭《格古要论》论马远山水画说："或峭峰直上，而不见其顶；或绝壁而下，而不见其脚；或近山参天，而远山则低；或孤舟泛月，而一人独坐。"说明白一点，山水画通常分近景、中景、远景。而马、夏所画，或取近或取远，把中景硬是舍去了。夏圭的《溪山清远图》，其中不少段落的表现便是如此。马远之子马麟的《静听松风图》，也运用这一类手法。传为梁楷的《雪景山水图》，整个画面呈现出荒凉萧瑟的气息。有一次我在日本东京，与几位朋友同观此画，大家不约而同地为画家大胆舍去一层中景而惊叹。这一舍，银白世界显得更开阔，艺术的魅力也因此而增强。有一位朋友看呆了，站在画前不动。问他感觉怎么样，他幽默地说："我被画中的大雪融化了。"类似的作品，还有既不取近，也不取远，却将中景尽情地描绘。这种舍是一种大舍，不只在对象中舍却几棵树、几块岩石，而是有胆识地舍去空间的一

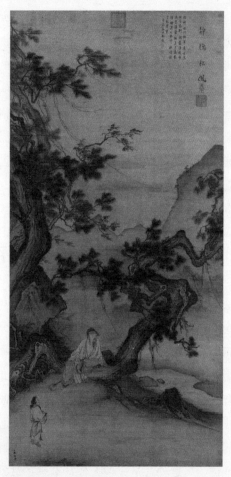

南宋　马麟　静听松风图　226.6cm×110.3cm
台北故宫博物院藏

个层次。这种艺术表现，当舍了中景，在置阵布势时，便出现从近景直接跳跃到远景，这种"跳跃"，造成画面忽隐忽现，忽明忽暗，直令观者产生"境冥玄化"之感。这样的传统的山水画表现手法，是被美术史论家评为"凝神遐想，妙悟自然"的一种艺术创造。对此，我为回答几位西方的来客所问，特地写了《山水画的空间"跳跃"与"回旋"》一文[6]，较详细地阐述了中国山水画在这方面的显著特点。此文被巴黎一份专论造型艺术的报刊摘译[7]。法国译者在按语中说：中国山水画的"跳跃"很神奇。有一年他到中国，还搜集了不少马远、夏圭的作品图片带回欧洲，说要好好地宣传中国传统山水画的这种"跳跃"的艺术特点。可见这种传统的审美观，确实具有先进性和永恒魅力。

四

在艺术上充分表现出来的空间，有人称之为精神空间。这是与追求生活空间的要求相对而言的。人们在面对生活空间的同时，还会生发出对精神空间的需求，而精神空间还可以作为对生活空间不足

的补充。佛家的思想中，对这些空间的理解，虽有玄虚而不切实际的成分，但也道中了人们对精神空间需要的实际。中国人对时空，向来敏感。早在陆机的《文赋》中就提到："观古今于须臾，抚四海于一瞬。"在中国的神话中，有不少对空间的具有"原始灵性"的想象。这种想象中的空间的跨度非同一般，上至天庭，下至黄泉。如果论广度，世上有八荒，远至"万重山之溟溟处"，或"大海洋之蒙蒙境"，"竟不知极之为几亿万里之外"。这在美学思想上，与"思接千载""目通万里"，都是对时空具有一种"了然"而又具"广达"的"务虚"之兴，也是一种艺术意念，与所谓"艺术超越"是相通的。中华民族的科学家、诗人、画家，对这种意念向来持体验、珍惜的严肃态度。中国历史上的画家，对精神空间是非常看重的。有关这方面，我在《敦煌壁画山水研究·莫高窟壁画山水五探》的"空间的需求"中作了一些解释，这里引一段作为说明：

　　莫高窟332窟是唐窟，东壁南侧，画有一铺《一佛五十菩萨图》，初看没有什么，细看，叫人看出它的结构特别，愈看就愈觉得这幅画阿弥陀作品

的不平凡。

据《集神州三宝感通录》记叙，从前天竺鸡头摩寺五通菩萨，往西方求阿弥陀赐降佛的形象，此即这铺画中所示的《莲花化生》图像，上有一佛五十菩萨。画面一佛端坐莲座上，其余五十菩萨，各坐一棵"宝树"上。"宝树"对称分枝，枝头各生一莲花，菩萨即分别各坐莲花上，"宝树"分枝如"伞形"，均出现于池水上、树枝间，下为池水，有粼粼微波。这么一画，使画面中一佛五十菩萨所坐的场面，十分空灵，又见其后画山林，则显得空间之大，只能以"无穷"二字形容它。有限的画面，表现出它的无限广阔，这就是艺术处理的巧妙，也体现了画工的智慧。这种处理的手法，它的特点，也是最可贵之处，即在塞实的形象结构中，能够腾出最大限度的空间。这种表现，如果专门画山水，还有例可见，而作为人物画（还是众多人物）能作出这种表现，对于可视艺术的创作，无疑是极有意趣的启发。就因为这些空间的处理，人们百看不腻。有一次，一位河南来的建筑设计师与我同看这铺画。他姓薛，人家都叫他薛工，他问我："你的兴趣在哪里？"我回答："对画面的空间处理。"薛工笑着说：

"你的看法与我太一致了。这壁画，好像百鸟枝头立，鸟既立得好，枝头又不打结，所以显得空灵得很。妙！妙！太妙了！看佛画，竟让我们看出名堂了。"当时，我很敬佩这位工程师，针对这铺画，他道出了一个精彩的比喻，把坐在莲花枝上的菩萨比作鸟儿，意即所画"空灵"，又好像"圆雕"，四面可以看。换言之，画工把画面的空间大大扩展了。

我的这段阐述，无非用来说明，中国画在空间处理上的这些丰富的想法与巧妙的做法，体现了鲜明的民族性。

哲学家们早就说过："历史意识的发达是中国实用理性的重要内容与特征。"[8] 对于空间的意识，历史上的儒、佛、道各家都有各自的说法，从而构成各自的思想模式。历史上的中国画家，尤其到了文人画昌盛时的文人画的画家们，往往吸取儒、佛、道各家的思想，形成一种"儒家道释观"。尽管从画面来看是技法的表现，但种种具体的技法，却充分体现了他们对空间"无穷广远"的赏识，以及他自己从中获得的精神上的慰藉。绘画艺术不同于诗歌，它有艺术的直觉形象表现的任务。对于空间，画家

绝不是心中无数。在生活或艺术实践中，心中早存有一个"底"。如南朝刘宋时代的宗炳在《画山水序》中，就提出画山水的透视问题，文中说："竖划三寸，当千仞之高；横墨数尺，体百里之迥。"明确地提出了画家在一定视觉范围内所产生的透视比例，使中国山水画家在艺术处理时可以有个参考。到了宋代，"六远"法的提出就是具体的实例。画史上记载，宋代郭熙提出了"三远"之后，北宋宣和年间，韩拙又提出了后"三远"[9]，故谓之"六远"。韩拙说："愚又论三远者，有近岸广水，旷阔遥山者，谓之阔远；有烟雾溟漠，野水隔而仿佛不见者，谓之迷远；景物至绝而微茫缥缈者，谓之幽远。"这"三远"说中"迷远"一说，很有独到的见地。这种迷远，"仿佛不见"，说能见，又是在"溟漠"中似不见。"六远"法不但是传统山水画的表现方法，就是现代的创新山水画也都不可或缺。"六远"之中，如画"江流天地外"，还可以从章法中解决；若要画"山色有无中"，就非迷远莫办了。"有无"来说，迷远的表现可谓恰如其分，恰到好处，"有无"并非真的无，在艺术上，是"以实为虚"，或"以虚为实"。运用迷远去表现，显然更能体现一定空间深度的变化。

五

与空间处理关系密切的审美要求，是"空灵""空妙"，以及对"空疏美"的赏识。

古代的山水画家中，尤其是文人画家，富有"空灵"的审美意识，较多地受佛家哲学思想的影响。佛家喜欢以实为虚。他们认为宇宙天地万物为一种假象，即"一切皆假号"，他们把人的周围看作是"空"的，在《般若波罗蜜多心经》中，就说"是诸法空相"，又说"空不异色，色不异空。空即是色，色即是空"。凡此等等说法，不论作哪些奥妙的解释，他们总的看法就是认为客观存在的空间是"空灵"到了"无所隔""无所碍"，更无任何阻力可言。这种说法，尽管不切实际，但在相对比较拥塞的一般现实生活中，作如是"空灵"之说，在精神上往往会产生一种美的感觉。绘画史上，山水画家大都欣赏"空灵"的意境。元明人论画山水，就一再强调空灵，如："多不致逼塞，寡不致浓秽，淡不致荒幻，是曰空灵"[10]。石涛在论画中，特别提到"倪高士（瓒）画如浪沙溪石，随转随注，出乎自然，而一段空灵清润之气，冷冷逼人"。可知石涛心

目中的"高士"，都要有"空灵""空妙"的美感。

这里，还得再提出一点，与"空灵"这一美感有相关的联系。

在艺术形象的创造上，中国画除直接可视所引起的感觉外，还有一种凭美的兴感所引起的感觉，此即"神""气""势""韵"，等等，这些中国绘画艺术中常被提到的概念，都是密切关系到绘画艺术在整体表现上如何调合、如何深化的要素。与绘画艺术上的"空灵"起相辅相成作用的，特别应该提到"气"与"势"，这被不少画家认为是至关重要的环节。历史上如董源、李成、范宽、郭熙、李唐以至元明的赵孟頫、王蒙、倪瓒、黄公望及沈周、董其昌、石涛、八大山人，等等，无不强调画中"气""势"的表现。在论及"空灵""空疏"时，也无不把"气""势"联系起来看待。尽管"气""势"不可见，但艺术表现中，当某一个形象与另一个形象相对立或相呼应之际，"气""势"的美感，对于观者来说，往往就会不期而然地产生。元代张舆形容钱江的八月大潮，以"吞山挟海"来表达，就使人感到这种大潮的"气势特雄豪"。在可视艺术中，"势"成为空间的"延伸感觉"，这不是只凭严

南宋　马远
寒江独钓图
26.7cm×50.6cm
日本东京国立博物馆藏

格的透视法所能表达的。在绘画中，"势"有补足画家的情意的作用。"势"是审美幻象，也是从真山真水的各种自然形态的相互错综关系中获得的一种感受和体悟。五代关仝的《山溪待渡图》，就由于巍峰耸立，冈阜、松峦盘礴而上，显得"气势堂堂"。唐李群玉题《竹》诗有句云"森风十万竿"，如果只说"十万竿"，无非道出竹子的数量多，而说"森风"中的"十万竿"，就使这片竹林的"气势"显现出来了。又有如唐人杜甫诗中所谓"高浪垂翻屋，崩崖欲压床"[11]，写的是山形水势，其妙处即在于有"翻屋""压床"之"势"。又如说"一片孤城万仞山"，"飞流直下三千尺"，或云"云垂大鹏翻，波动巨鳌没"，其中都寓有"势"。"势"是虚的，但又是实的。它都给人以精神上的、审美兴感上的一种充实。

凡此种种，通其脉络，就关系到了艺术创作上的"中得心源"，以及"丘壑内融"的理法。在这些问题的探讨上，石涛《画语录》中所论对我们有深刻的启发。石涛所谓"受与识"，所谓"先受而后识"，以及如董其昌对"丘壑内融"的提出都是相通的。一句话，中国画家对客观的认识，并不是停留在表面上，而是有了"感受"，然后去"识"，去"融

化"，即由感性阶段进入理性阶段，而又以理性的"内融"，付诸笔墨。是故中国山水画，画中有魂魄，魂魄优游于山水间。这样的山水画，山舞水流云飞动，因而产生的魅力，足令观者为之倾倒。这里，我还想提出，吾人维护传统，往往在一种形式中反复体味和期望是不够的，在思考中，对思维的某种界限，必须作必要突破。而突破决然不同于破坏。在这种问题上，也从时代的发展来考虑，我们有必要把它看作如小鸡孵化时，将蛋壳啄破一样，这是对"生命的一种突变性的开发行动"。对待传统，对待上述的这种绘画表现，我们应该这样。何况中国画的画家是有大智的。中国画的创作原理是高屋建瓴的，中国绘画是大美、大巧的体现，在东方独树一帜。

注释

1 《晋书·顾恺之传》："尤善丹青，图写特妙，谢安深重之，以为有苍生以来，未之有也。"唐代张彦远《历代名画记》"顾恺之传"云："谢安谓长康曰：卿画自有生人以来未有也。"

2 唐代张彦远《历代名画记》"论顾陆张吴用笔"："或问余以顾、陆、张、吴用笔如何？对曰：'顾恺之之迹，紧劲联绵，循环超忽，调格逸易，风趋电疾，意存笔先，画尽意在，所以全神气也。'"

3 南朝陈姚最《续画品录》释条："右天挺命世，幼禀生知，学穷性表，心师造化，非复景行，所能希涉。"

4 姚最《续画品录》"序"："夫丹青妙极，未易言尽，虽质沿古意，而文变今情，立万象于胸怀，传千祀于毫翰。"

5 详见王伯敏著《中国绘画通史》（生活·读书·新知三联书店出版）第四章第三节"石窟壁画"。

6 《王伯敏美术文选》下册303页《山水画的空间"跳跃"与"回旋"——答远游西方来客问》，又309页《山水画的"神秘感"与艺术再创造——其他两则》。

7 法国巴黎《深绿色的艺吧》（1989），艾里艾玫的《风景画与静物画的空间》。

8 《论中国传统文化》（生活·读书·新知三联书店出版）内李泽厚的《中国的智慧》。

9 宋代韩拙《山水纯全集》"论山"。

10 明代李日华《竹懒画媵》"论画"。

11 杜甫《观李固清司马第山水图三首》有云："高浪垂翻屋，崩崖欲压床。野桥分子细，沙岸绕微茫。"

（原载《文史新澜》，浙江古籍出版社，2003年11月）

中国山水画『七观法』刍言

中国的山水画，有它独特的表现体系。画家可以"驱山走海"，把相隔千百里的山川景物巧妙地组织在一起。一位来自西欧的艺术家在故宫看到北宋王希孟的《千里江山图》时，不禁惊叫起来："太美了！太美了！"事后他还激动地说："太幸福了！这幅画一下子让我跑遍了古中国的山村水乡。"

在我国的古代绘画中，像《千里江山图》那样的表现，比比皆是，如荆浩的《匡庐图》，董源的《夏山图》，赵幹的《江行雪霁图》，许道宁的《雪溪渔父图》，张择端的《清明上河图》，赵伯驹的《江山秋色图》以及王蒙的《青卞隐居图》，黄公望的《富春山居图》等，都在"方寸之中，体百里之回"。这些作品的这种表现，曾经被称之为"散点透视法"，阐述这种透视法的又被称之为"散点透视论"。"散点透视论"的提出，固然阐释了中国山水画表现上的一些特点，但是还概括不了中国山水画的表现方法。为了进一步探讨这个问题，试拟"七观法"作为刍议。

"七观法"：一曰步步看，二曰面面观，三曰专一看，四曰推远看，五曰拉近看，六曰取移视，七曰合六远。七者相互联系，为议论方便起见，按次分述如下。

一曰步步看

每个民族，都有其自己的民族特点，它不仅体现在生活上，而且反映在精神面貌及文化艺术上。斯大林在《马克思主义和民族问题》中曾经提到："民族是人们在历史上形成的一个共同语言、共同地域、共同经济生活以及表现于共同文化上的共同心理素质的稳定的共同体。"尤其是这种共同的"心理素质"，它可以成为这个民族人民自己的社会风尚、审美观点乃至这个民族艺术的民族性。就我们民族的人民来说，如观察事物，要求看得多，看得全，看得细，尤其是山水画家的表现，更为明显。宋代苏轼的《题西林壁》中"横看成岭侧成峰，远近高低各不同"，及《江上看山》中"前山槎牙忽变态，后岭杂沓如惊奔"等诗，都体现了这种"心理素质"。明代休宁画家程泰万（名一，号海鹤）曾居

九华山麓多年，他在一部自画《水墨万壑图册》中题了许多诗，其中一首云："看山苦不足，步步总回头。看水吟不足，将心随溪流。且与樵翁语，意趣皆相投。"说明古代的士大夫画家，尽管与樵者有阶级上、见识上和一般生活上的差别，由于有共同的民族习惯与"心理素质"，在某些"意趣"上，总还是免不了有"相投"的地方。

在古代的画论中，早就提到了"步步有景"。郭熙在《林泉高致》中有一段话："山近看如此，远数里看又如此，远数十里看又如此，每远每异，所谓山形步步移也。"不难理解，要使"山形步步移"，而且要画出"步步有景"，当然少不了"步步看""步步总回头"的观察方法。元人论画诗中有句云："云烟遮不住，双目夺千山。"想要用"双目夺"得"千山"，不多看、细看，不是"步步总回头"，"千山"就不可能由"双目夺"得来。中国山水画的层峦叠嶂，千岩万壑，或是山外有山，或是帆挂天边，都是在"步步看"的前提下获得的。郭熙在《林泉高致》中又提到："山正面如此，侧面又如此，背面又如此，每看每异。"这种情况普遍存在，如看雁荡山的展旗峰，正面看俨如大旗招展，侧面看则似卷旗

状，背面看即成宝塔形。所以说"步步看"，实则又是指画家环绕对象的各个方面深入细致地看。总之，有了"步步有景"的创作要求，没有"步步看"的观察方法，就难以满足并达到这个要求。在中国山水画的发展过程中，许多事例证明，"步步有景"与"步步看"常常是互为因果的。

"步步看"的观察方法，不是静止的，而是活动的，反映在中国山水画中的那种丘壑奔腾，山回路转，烟云出没，林树明灭等等便是。有的甚至突破空间在画面上的局限，使画中有限的溪山产生"无尽"的艺术表现效果。

二曰面面观

"面面观"与"步步看"是相关联的。但是这里的所谓"面面观"，是指画家如何艺术地把空间的许多体面在画面上作统一的安排与连续。

绘画山水的对象是自然界的无数个体。无数的个体以及个体之间都占有一定的空间。所以画山水，表现空间的变化是极其重要的。换言之，正由于空间有许多个体，作为形象来看，都有它的体面，因

此，表现空间，就必须表现许多体面的不同方向与位置，以及大小不同的体积。"面面观"的要求，就是把由许多体面所形成的空间结构作全面的观察与理解，然后在画面上作合理的安置。中国的山水画家对于这些合理安置，主要手段有两种：一是作多方面的位置经营；二是作空间跳跃式的位置经营。

关于多方面的位置经营，姑且就李嵩《西湖图》而言。《西湖图》画的是西湖全景，也就是我国传统绘画中的全景画，其中描写六桥、雷峰塔、白沙堤、孤山、葛岭等处，画家显然是从不同的角度，将所取不同的体面组合起来的。它取自多方的面，就其位置安排来看，既忠实于西湖的实景，但又不是像照相那样地照搬过来。《西湖图》的作者，当时没有也不可能坐直升飞机去找西湖的不同角度来看，如果按照《西湖图》作者固定在一个角度去看西湖，他面对苏堤，固然可以看到六桥，怎么能同时看到雷峰塔和白沙堤呢？就是说，《西湖图》中的有些体面（即有些景物），如果不以"面面观"来要求，它是"看不见"的。但从"面面观"来要求，它就可以"看得见"，而且可以画得出来。前面所谓的"多方面"，指的就是那些"看不见"，画起来"看得见"

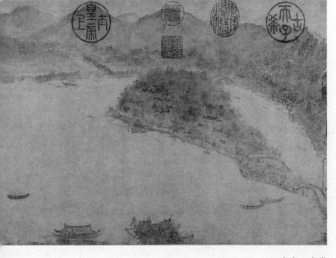

南宋　李嵩
西湖图
26.7cm×85cm
上海博物馆藏

的许多面。李嵩的《西湖图》，除去六桥不计，相对而言，则雷峰塔、白沙堤、孤山、葛岭等，都是这幅画中的"多方面"，把这些"多方面"组织到画面上，这便是多方面的位置经营。这样的艺术表现，它之所以站得住脚，就因为这些"看不见"的面，在客观实际上是存在的。

再就是空间跳跃式的位置经营。中国的山水画，不少是画中景的。但是，也有不少作品是专门"取近取远"，即画了近景，直接跳跃到远景，略去中景而不着一笔，例如南宋马、夏的许多作品就是这样。夏圭的《溪山清远图》，画面上之所以那么开阔明快，都是采用"空间跳跃式"的手法。如其中一段，近景是庞大的岩石，上有几棵疏落的点叶树，作者把中景略去，只以淡墨染出远山。正因为这样，画面的空间就大了起来，不使之有一点的局促感觉。有不少优秀的山水画，它之所以获得"尺幅而有泰山河岳之势""片纸而有秋水长天之思"的效果，这与画家采取"跳跃"于"空间"的办法关系极大。这个办法最主要的一点，就在于帮助绘画在表现上更好地处理空间。中国画讲究空灵，讲究实中有虚，从表现形式看，讲究画面的大空与小空，讲究"计

白当黑"。"空间跳跃式的位置经营"，正是用来积极地制约多方面的位置经营中所容易出现的画面拥塞。所以从某一方面来说，"空间跳跃式的位置经营"与"多方面的位置经营"，前者是增加"面"，后者是减少"面"，看起来是相反的，但是经过画家周密而又巧妙的处理，两者是可以求得对立统一的。既做到"多方面"的丰富画面，又可以减少"面"而使空间更开朗。因此，这两者在艺术表现上又是相成的。相反相成，对立统一，这在中国画的表现上是随处能碰到的。如虚与实、藏与露、疏与密、干与湿，等等，都必须在画面上经过一定的处理，使其求得对立的统一。所以说，这种相反相成是正常的，也是中国画家在千百年的艺术实践中所经常碰到的问题。

三曰专一看

专一看，就是对对象有重点地看。其实，步步看也好，面面观也好，在观看的过程中，不可能平均地看。所以专一看，是合乎观察事物时的实际要求的。

作画要取舍，看山看水也要有取舍。画家看山看水的取舍，正是作画取舍的前提。作画取舍，取是目的，舍是手段，为了达到更好的取，就必须善于舍。看山看水，除了全面的步步看之外，有重点地专一看，看最美好的，看最有代表性的，这也是完成美术创作所不可缺少的一个重要环节。

　　前人有云"触目横斜千万朵，赏心只有两三枝"，对于这"两三枝"，画家觉得可以"赏心"，就需要专一地看。看中了，就要抓住它不放。"千里之山不能尽秀"，正因为这样，画起来，就要抓住主要的，对主要的着意地刻画，就可以免去平铺直叙的流弊。在生活中寻常所见到的，总是如"庭花密密疏疏蕊，溪柳长长短短枝"那样的繁杂。画家生活其间，就必须在"密密疏疏""长长短短"之中看出足以"赏心"的"两三枝"，即具有典型性的东西。尤其是画山水长卷，画面长数丈，如果所画没有主次，没有起伏，这卷画一定是失败的。因此，画家作画之前，不仅要"步步看"，还要在步步之中有重点地看。"今古诗人吟不足，好山无数在江南"，对待江南无数的好山，画家还必须懂得"千山多入画，只取一青峰"的道理。就是说，千山可以入画，但

需要取其主要的。取其主要，就离不开"专一看"。换言之，"专一看"就是表现方法上的加强减弱，重点突出，这也是作画有主次的一个先决条件。

四曰推远看

推远看，这是处理透视的一种手段，也是画中取势所需要的方法。

推远看，就是将近而大的局部形体推到远处，作为完整的形体来看待。沈括《梦溪笔谈》论画山水中提到："大都山水之法，盖以大观小，如人观假山耳。"杜甫登泰山，有诗道："会当凌绝顶，一览众山小。"泰山宏伟，泰山周围的众山何尝不高不宏伟，可是登临绝顶，放眼展望，便觉其小。在这种"小"的感觉中，凭着每个看山者的生活经验，都会获得对高山气势磅礴的更大的感受。艺术创作上的这种"以大观小"的推远看，在中国山水画的表现上是非常重要的一种方法。

推远看，对于绘画创作，至少可以解决两个实际问题：

第一，推远看可以解决透视上产生的某种

矛盾。

　　中国山水画讲究经营位置，有时不受空间在画面上的局限，往往把近景当作中景或远景来对待，对于近处建筑物的透视关系，一般都避而不画。例如在透视上产生某种视角较大的形象，凡是可以不画的，都不入画，所以中国山水画中的楼阁，画家总是把它推到中景或远景来描绘。把原来成角透视变化较大的，尽一切努力使之减弱到变化最小的程度，例如元代王蒙的《秋山草堂图》、吴镇的《秋山图》以及元代无款《千岩万壑图》中的房屋与溪桥等都是这样描绘的。尤其是那些大写意的山水画，无不"推远"去画，不仅元代画家如此，明代文、沈、董、戴的作品也无不是如此。在画面上，即使是在近处的屋舍，就是近到屋子里的主人公都须眉可见，而那座屋子的结构，照样作为"推远"的物象去画，把它的成角透视削弱到最小最小的程度。否则，近处的建筑物有着较强成角透视的变化，则在一轴全景的大山大水的画图中，屋后的远山，就不可能画得高耸入云。中国山水画之所以能画出山外有山，高山重叠，就是由于撇开成角透视而采取了"以近推远"以及辅助它推远的那些办法。若不

如此，在画面上因透视而产生的种种矛盾就难以解决甚至无法解决。

第二，推远看可以帮助画面的置陈布势。

王夫之不是画家，但是他有一段论画的话，说得非常有理。他说："论画者曰，咫尺有万里之势，一势字宜显眼。若不论势，则缩万里于咫尺，直是《广舆论》前一天下图耳。"（《船山遗书》）说明画山水要讲求布势。如果不重视表现这个势，则所画的万里江山于有限的画面上，只能像一幅精细的地理图。诗赋中常有"飞岩如削""江悬海挂""云里千山舞"等形容，指的便是山川的大势。"欲得其势宜远看"，这在古人论画中早就看到，即所谓"远取其势，近取其质是也"。郭熙在《林泉高致》中说："山水大物也，人之看者须远而观之，方见得一障山川之形势气象。"北宋范宽的《溪山行旅图》，画面是一座庞然大山，山间还有飞瀑悬挂，作者画它，山坡、寒林，皆作近山来描写，但在全局的处理上，作者又把它推到远处，取远山的那种气势而给以充分的表现。所以山水画中取"以大观小"，即"以近推远"的办法，用意即在于取势而又为了布势。

推远看的两个作用，前者重实，后者重虚，这

种方法，自东晋顾恺之画云台山以来，经过历代山水画家的不断努力，到了宋代已是逐渐完善，应当引起山水画家的特别重视。

五曰拉近看

拉近看与推远看，在山水画创作上也是相反相成的。

拉近看就是将距离较远较小，不很清楚的景物（形体）拉到近处，使其看来较大较清楚。所以拉近看，亦即通常所说的"以小观大"。

自然界的景物，它的形态、位置是客观存在，是固定的，人们只能认识它。有些远景，肉眼看不清，用望远镜看便清楚，画家的眼睛，有时就需要抵得上望远镜。因为山水景物，作为绘画的素材，画家可以进行取舍。可以运用各种不同的方法去观察它，使之更好地在画面上表现出来。拉近看与推远看，都是根据画家的实际需要所采取的手段。需要"推远"，你就推其远，需要"拉近"，你就拉其近。只要掌握景物变化的一定规律，就可以自由自在地"推""拉"。张择端在《清明上河图》中所画

南宋　赵伯驹
汉宫图
24.5cm×24.5cm
台北故宫博物院藏

的人物，依照图中景物的远近来看，几乎都属"远人无目"的距离，可是在这卷图画中，"远人"不但有目，而且连发、眉、鼻、嘴的特征和面部表情都被画了出来。画虹桥下的一个五金铺，铺上摆着的小剪刀、小钳子都被画了出来，甚至细致到把推车者额上的汗珠都画了出来，还有楼屋的瓦片，树木的枝叶，都被交代得清清楚楚。又如赵伯驹的《江山秋色图》，按画中山川的距离，近则数里，远则数十里。然而画中山上的楼阁，即便是每方窗格的纹饰都被画了出来。王希孟《千里江山图》中的水磨，距离何其远，可是水磨木轮的每条直木（辐）都被画得一清二楚。正因为有那样细致的表现，才极大地丰富了这些图画的描绘。这样表现的作品，如果不把"无目"的"远人"拉近，怎么画它的眉目表情呢？在泰山，站在中天门，固然可以看得到南天门，但那是多么的遥远，可是画起南天门来，只要画家认为有表现南天门建筑物的需要，就可以把南天门拉近，把建筑物和石级都画得清清楚楚。凡此种种，都不是照相所能解决的。一言以蔽之，这是在"步步看""面面观"的基础上，采取以小观大的办法才得到的。只要按照这套办法，画面上的"位

置"就可以达到欲远即远，欲近即近，欲显即露，欲隐即藏的效果。

六曰取移视

移视，就是不以视线远近发生变化的一种透视法。这种方法，亦即工程制作图中所采用的"轴侧投影画法"。例如画一个边长 20 米的正立方体的对象，即使它的透视是成角的，而上下横线可以平行，左右直线也可以平行。便是画一个长方体的对象，同样不受成角透视影响，上下横线平行，左右直线也平行。在轴测投影画法中，有的称"二等正轴测图绘法"，有的称"二等斜轴测图绘法"，此外还有曲线形体的轴测投影画法等。

中国的山水画，为了表现"步步有景"，在创作方法上，可以自由自在地"以近推远"，或者"将远拉近"，这样做，固然可以防止成角透视在"拉近""推远"中出现的许多矛盾。但是，有些矛盾，仍然是防止不了的。因此，在中国山水画的表现上，有的索性避开成角透视法。古代绘画中出现取移视的办法，正是用来在建筑物的表现上代替通常绘画

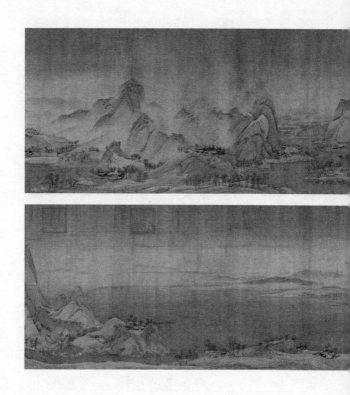

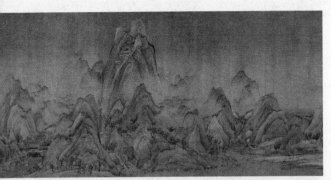

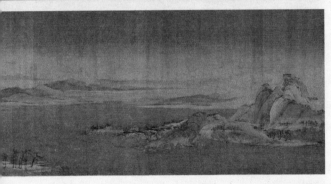

北宋　王希孟
千里江山图（局部）
故宫博物院藏

所用的成角透视法。这种表现，像隋展子虔的《游春图》，唐无款的《宫苑图》，宋赵伯驹的《阿阁图》，元李容瑾《汉苑图》以及清袁江、袁耀《观潮图》的楼阁，等等，运用的都是移视法。就是画大幅的楼阁如《岳阳楼图》《黄鹤楼图》等，也都是运用移视法。用这种方法画的建筑图，即使其周围环境的透视关系出现最复杂的变化，都适合于表现并取得谐调。所以说取移视是中国山水画的一种特有的手段。

运用移视法，固然有它的长处，但不可否认，它也有一定的局限性。例如画高大雄伟的建筑群，如果在画中不配以人物，不用树木、云烟之类来遮盖，就很难显示其高大雄伟的气魄。所以近人画长江大桥等建筑物，不能不适当地采用"近大远小"的焦点透视。总之，在山水画的革新过程中，对于传统的移视法，还是需要根据今天的实际作灵活机动的处理。

七曰合六远

透视法，古称"远近法"。目的是使所画"高低

大小得宜"。北宋郭熙在《林泉高致》中提到"三远"，即高远、深远和平远。稍后，韩拙在《山水纯全集》中又提出另一个"三远"，即阔远、幽远和迷远，通称为"六远"。韩拙后来提出的迷远，对于说明中国山水画的某些透视特点非常恰切。这在宋马远的《雪图》以及元、明、清的山水画中随处可见。石涛的《黄山图》，郑珏的《溪山无尽图》等，都用上了迷远的方法。

中国的山水画，在"步步看""面面观"的要求下，可以画万水千山于一图，既采用"以大观小"的办法，又采用"以小观大"的办法，其实已将"六远"结合为一了。王希孟的《千里江山图》是这样，夏圭的《溪山清远图》是这样，黄公望的《富春山居图》也是这样。在这些作品中，当平远与高远或深远发生较难衔接的矛盾时，作者就采取一片水或是一片林树，再或是一片烟云来缓冲其矛盾。所以一轴高八尺的山水图，直令读者看去处处落位，高低远近适宜。王东庄赞程嘉燧的《秋水清音图卷》云："……长三丈，村落在山前山后，林树不知其数……有近岸，有远岫，其衔接处，自然天成。"在古代的山水画卷中，这种"衔接"得"自然

天成"的极为普遍，有如王诜的《渔村小雪图》、赵葵的《杜甫诗意图卷》、吴伟的《长江万里图》、钱维城的《江阁远帆图》以及黄宾虹的《蜀山图卷》等，可谓举不胜举。这些作品，都是一种善于把"六远"有机地结合起来的表现。石涛在《画语录》"资任章"中说："吾人之任山水也，任不在广，则任其可制；任不在多，则任其可易。"山水画的创作，就在于能"制"能"易"，"制"指绘画的组织、概括；"易"指绘画的取舍、变化。否则，客观的自然山川如此广大，倘使如实地摹绘，不要说画长江万里的风光，就是一个西湖的全景图也画不了；不要说"咫尺千里"的表现，便是"一树丈纸"也画不了。所谓"合六远"，便是使画家明确地在同一幅画面上可以综合不同的视点透视，通过"制"与"易"，使之更方便地画出江山无尽，可以在远处忽见高远，在高远处而又能见到平远、深远、迷远。高低、起伏、远近、大小，使之巧妙地处理而成为统一体，达到有限的画面表现出无限的景色来。李白在《当涂赵炎少府粉图山水歌》中所记的"峨眉高出西极天，罗浮直与南溟连。名工绎思挥彩笔，驱山走海置眼前"，正好说明这幅粉图山水所表现的，既有高

度，又有广度、深度，还说明我国山水画的"合六远"办法，古代早就采用了。

上述"七观法"，总的意思是阐明中国山水画在表现上如何进行它的"经营位置"。这里，应该提出的是，由于我国古代还缺乏严格的科学透视知识，中国画在透视上的处理还是不够完备的。正因为这样，在山水画的表现上，不能不受到一定的局限。尽管如此，他们却能根据自己的创作意图别开蹊径地发展了中国山水画极其自由的表现方法，是十分可贵的。"七观法"中第一法"步步看"是它的基本要求。要求突破空间对画面的限制，能够充分地发挥画家的主观能动作用，达到极大方便地表现自然对象。"面面观"是解决位置的经营，也解决画面空间的表现。其余五观，则是在"步步看""面面观"的前提下所产生的相应的具体的处理方法，即如何解决透视矛盾，如何取势、写势以及如何丰富形象表现等实际问题。这一整套的创作方法，在中国绘画史上，是经过无数画家的辛勤劳动，在千百年不断的实践中逐渐形成并发展起来的。魏晋南北朝时，这种表现已经出现，在顾恺之、宗炳、谢赫诸人的论述中都有约略的记叙，在敦煌莫高窟北魏、西魏

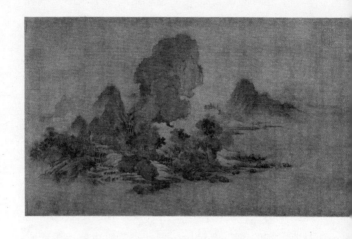

北宋　王诜
烟江叠嶂图
45.2cm×166cm
上海博物馆藏

的壁画中，更有具体的体现。例如《萨埵那太子本生》《鹿王本生》的描绘，同一个主人公出现很多次，这种企图突破空间局限的表现，很显然便是"步步看""面面观"方法形成的一种上阶现象。到了两宋，山水画发达，这种种画法，经过隋唐画家多方面的努力，可以说是得到了更大的进步。此后又经过元、明、清漫长岁月的发展，遂成为我国山水画在表现上的独特的传统方法。今天我们回顾和探讨这种方法，对于学习、继承我国山水画的优良传统，提高山水画的表现作用，将是有益的。在这篇文章里，用"七观法"来概括我国山水画的表现特点是否恰切，是否可以说明这个体系，还有待进一步的研究，现在所谈的，不过是个人的初步设想而已。

（原载《新美术》1980 年第 2 期）

中国山水画的『六远』

中国山水画对透视的处理，有它独特的方法，这使它的表现形式也具有独特的艺术性。

透视法，古称"远近法"。早在战国时，荀卿就有了"远蔽其大"和"高蔽其长"的论说。此后，如南朝王微的《叙画》与宗炳的《画山水序》，对透视法都作了进一步阐述。"六远"之说，产生于宋代，对山水画的透视运用，提出了更具体的办法。

"六远"，即高远、深远、平远、阔远、幽远和迷远。前"三远"为郭熙在《林泉高致》中提出，后"三远"为韩拙在《山水纯全集》中所补充。现就"六远"，分别概述其要，并就迷远作重点研讨。

一、关于高远

郭熙说："山有三远，自山下而仰山巅，谓之高远。"清代费汉源在《山水画式》中则说，高远是"本山绝顶处，染出皴者是也"。以上两说，其共同点，都以为高远是自下向上看，即一种仰视，亦即

"虫视"透视。郭忠恕曾以这种透视画过飞檐，向为画史所传。其实如范宽的《溪山行旅图》，宋代佚名的《春山图》等都属高远山水。

自下向上仰视，就山水画而言，可以表现出山川的雄伟高大，如武夷的三仰峰，游人仰观，确有雄伟奇胜之感。其他如庐山的三叠泉，雁荡的大龙湫、显圣门等处，都在仰视中令人感到大气磅礴。自下仰视的高远，应该远而高，但在表现时，必须落在"高"的形式感上，达到"高山仰止"的效果。所以运用高远透视，除表现山川的雄伟外，举凡表现大建筑乃至人像的雄伟，都是适当的。

有人说："中国直幅山水，画层峦叠嶂，山上有山，皆高远之景，亦即郭河阳（熙）之所谓。"以此解释高远，只能就笼统的概念而言，若以透视而论，凡画中有层峦叠嶂的，未必"皆高远之景"，就是在深远的山水画中也是常见的。高远在绘画表现上有两种：一种如郭熙所说，"自山下而仰山巅"；另一种，自山上高处而向下见其远，这种高远，有时所见之景与深远较难严格区别。

二、关于深远

郭熙说，"深远"是"自山前而窥山后"，费汉源加以补充，认为"于山后凹处染出峰峦重叠数层者是也"。费汉源还说："三远惟深远为难，要使人望之莫穷其际，不知其为几千万重。"按这种说法，若能自山前而窥山后，有时能见重山复水，有时遇前面一座比视点更高的山，只能见其近山，对后面的许多远山根本看不见，也就达不到"窥山后"的目的。所以运用深远透视，只凭一般的透视法是解决不了问题的。但在中国山水画家的表现要求上，可用移动视点，即把视点"逐步"往前移，甚至可以"翻过高山"再往前移，也就是说，需要突破空间时，画面上的透视运用，就必须突破空间的局限。这种表现，与中国山水画家的步步看、面面观是一致的。古代名画如荆浩的《匡庐图》，巨然的《秋山问道图》，黄公望的《九峰雪霁图》及王蒙的《青卞隐居图》等，都是这样的一种深远透视的表现。这种深远透视，令人看来"深得进去，看得明白"，既是"境深贵能曲"，又是"境深尤贵明"。

三、关于平远

郭熙说"自近山而望远山谓之平远",他又说,"平远之意冲融而缥缥缈缈"。这种表现,为古今山水画中所常见,如郭熙的《窠石平远图》,传为李嵩的《西湖图》,陈汝言的《荆溪图》及倪云林的《溪山图》等都是。又如石涛的《余杭看山图》,虽画出了余杭的高山,但就全局而论,也属平远山水。

四、关于阔远、迷远和幽远

这是韩拙所提出来的后"三远"。他在《山水纯全集》"论山"一节中说:"愚又论三远者:有山根边岸水波,亘望而遥,谓之阔远;有野霞暝漠,野水隔而仿佛不见者,谓之迷远;景物至绝而微茫缥缈者,谓之幽远。"他的这种"三远",唯有迷远,有其独到的见地,其余阔远和幽远,只不过对郭熙提出的深远和平远做了某些补充而已。

至于迷远,按照韩拙的说法,它在画面上的感觉,"仿佛不见",但又能见,而能见,又是"暝漠"而"仿佛不见"。在山水画的创作上,这样的表现是

经常碰到的，而且有的作品，就是少不了迷远。如画"江流天地外"，可以从章法上去布势，而画"山色有无中"，就非迷远的表现不可。

迷远表示一定空间深度的变化。这种透视，不能用一般透视学的法则去校对，即为一般透视法所概括不了。它有灭点，轻易找不出来；它有消失的面，也不可能仔细去辨认，例如《山水松石格》中说的"隐隐半壁，高偕入云"，传为王维所撰的《山水诀》中说的"远岫与云容交接，遥天共水色交光"，又有"远景烟笼，深岩云锁"，"千山欲晓，霭霭微微"，以及如古人诗中所写的"沧波水深清溟阔"，"行到水穷处，坐看云起时"等。这种景色距人有多少远近，不是用科学的办法能测得出来，它在画面上，只能凭人的感觉去领会。所以要画它，也只能根据画家的感觉去表现。要画出这种感觉，中国山水画的"迷远法""得天独厚"，可以纵横自如，尽情地经营。苏轼评李思训、王维的画，说他们"作浮云杳霭与孤鸿落照，灭没于江天之外，举世宗之"，就是对他们表现迷远之巧妙的一种赞美。

迷远的景色，一般不占画面的主要地位。但有时也会适得其反，如画《一山半是云》便是这样。

北宋　郭熙
窠石平远图
120.8cm×167.7cm
故宫博物院藏

对于迷远，表现起来毕竟不会很具体，所以就表现的对象而言，它必定是被减弱的。然而在艺术上，它还是起着举足轻重的作用，正如明代王穉登所谓："画荒远灭没处，稍有逊色，则实景亦无至妙可言。"所以对迷远的作用，不能只就其在画面是否占主要地位来看待。

画面的迷远处，往往是画面的虚处，但又是实景处。所谓迷远，或表示远岸，或表示云雾，或表示水天一色，所以对迷远，切不可作为空无一物来看待。马远的《雪图》，文嘉的《溪山楼观图》以至近人黄宾虹的《云壑松声》等，其所画迷远，虽然虚极，几乎画面一半是"空白"，但都是用来表示某种实景的。

迷远能表示空间的深度，它的巧妙，在于使这种深度起较多的变化，山水画家利用这个变化，表现出河山的"无尽"，或"幽深莫测"之景。宋代"米点"的成功，也在这些地方。迷远的所谓"迷"字，在透视关系上，它能表现远；在艺术处理上，它能处理"藏"，并有助于画面意境的含蓄。迷远是山水画的重要画法，同时又是中国画重要的艺术形式。韩拙提出的这个远近法，反映了山水画发展到

我国中古时代的 11 世纪，"画法逐渐趋向大备"，而且这一远近法，也正是前述五远所代替不了的。

中国山水画的"六远"透视法，适应我国山水画形式的表现，当今的画家们都还在运用。

在一幅山水画中，"六远"的透视法，不仅可以重点运用，而且可以合而用之，即所谓"六远合一"，如王希孟的《千里江山图》，张择端的《清明上河图》，黄公望的《富春山居图》以及石涛的《黄山图卷》，等等，都是"六远合一"的作品。运用这种"六远"的方法，是基于画家独特的观察方法。中国山水画家的观察方法，最基本的，正是前面所提到的那样"步步看""面面观"。换言之，中国山水画家对于山川有全面观察的习惯和要求。在全面观察的要求下，中国山水画还运用"以大观小"与"以小观大"的观察方法来达到"以有限表现无限"的艺术效果。"以大观小"，就是"推远"看，比如看一座山，近观只见眼前的峭壁，如将山"推"远，或由观者退后远看，不但可以见到这座山的大貌，还可以看到这座山的四周景色。所以"以大观小"（即"推远看"）有助于画家"看得多"，取舍余地多。更为重要的是，还可以从这个"多"中，取

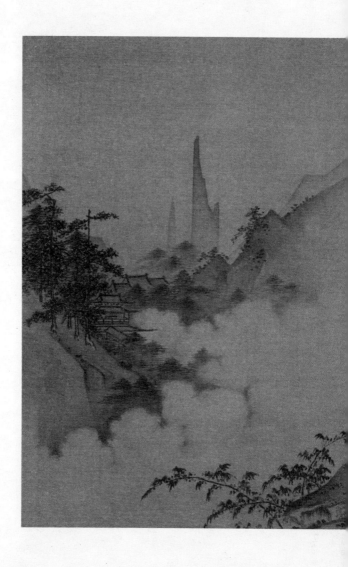

南宋　夏圭（传）
云峰远眺图
24.8cm×26.4cm
故宫博物院藏

得山形的大势，亦即"远取其势"。又"以小观大"（即"拉近看"），画家看山、画山时，当认为必要时，对远山可以走近看，也可以把山"拉近看"，像架上一副望远镜，使远山拉近来。中国的山水画有的所画虽然很写意，但画远山上的亭台楼阁，有时很细致，不仅可以画出楼阁的瓦片与小窗格子，甚至还可以画出楼阁中人物的须眉。就《清明上河图》而言，若以透视论，这些人物，都属"远人无目"的距离，但在这幅画中，画家可以把人物的表情，以至帽上的飘带画出来，甚至在虹桥边上小铺子里卖的剪子都被画了出来。所以"以小观大"可以帮助丰富画面的表现。总之，这种"推远""拉近"，都关系到"六远"透视在画面上灵活机动的结合运用；换句话说，没有这种观察方法，不会出现这种"六远合一"的运用；没有"六远合一"的运用，即使有"步步看""面面观"以及"以大观小"与"以小观大"的观察方法，在绘画表现上仍旧要落空。

随着时代的发展，中国画必然要发展、提高。在山水画的革新创造中，对于"六远"的运用，不少画家在创作实践中曾经碰到过一些问题，尤其对于平远的处理，往往与高远产生不协调的矛盾。有

关这些实际问题，尚待我们努力去解决，使中国山水画的透视法，在适应新的山水画创作时，获得相应的发展与提高。

（原载《中国画》1962 年第 1 期）

中国山水画的 『迷远法』

——兼答美国风景画家问

今年（1980 年）1 月中旬，美国"中国旅游中心"团到杭州。团长金斯伯格，是一位年纪较轻的历史艺术家。这团来宾 17 人，有艺术家、艺术品收藏家、艺术评论家、图案设计师，还有艺术品商人。其中有一位风景画家，知道我喜欢画山水，特地过来与我聊天。他问得很多，对中国山水画的透视似乎很感兴趣。他能说出郭熙的所谓"三远"，而且热情地把他的理解告诉我。后来我问他，是否知道韩拙提出的"三远"，他说，只能说得上名称，还未能理解。尤其对迷远，他说："对这个太不能理解了，远就是远，怎么又是迷。透视上只有消失点，迷指的是什么呢？"接着他用请求的语气要我给他解释。我谈了一些，但是翻译小韩同志说，这些美术上的专门名词，翻译起来太困难了，而且时间上也不允许，于是就此告一段落。临别时，他还一再嘱托，要求我写出文章，让他以后慢慢地去读。外宾离开后，我与几位画山水的朋友谈起这件事，他们对迷远也并不十分熟识，因此，我觉得对这个问题，确

有必要写篇小文章，于是就试作一番阐释。

透视法，古称"远近法"。早在战国时，荀卿就有"远蔽其大"和"高蔽其长"之说。南北朝时，宗炳的《画山水序》，当论及画昆仑山之大小时，对透视法的原理，有了进一步的解说。经过隋、唐画家们的实践，到了北宋，对此论述，显然更加充分，在绘画的实际运用上也更得法。郭熙在《林泉高致》中提出了高远、深远和平远的"三远"，被誉为"画师目及法备"。稍后有韩拙，在《山水纯全集》中又提了新的"三远"，补充了郭熙的"三远"，成为"六远"。韩拙的新"三远"是阔远、幽远和迷远。其中的迷远之说，在我国绘画技法理论上是一种独到的创见。

韩拙《山水纯全集》中提到的迷远，据他所说，是"野雾暝漠，野水隔而仿佛不见者"。意即画面给人的感觉是"仿佛不见"但又能见；而能见，又是"暝漠"而"仿佛不见"。在山水画的创作上，像这样的迷远是经常碰到的。如画"江流天地外"，可以从章法布势上去求得。而画"山色有无中"，或者是"放眼直穷天内外"，就非用迷远表现不可。

形容山水画之妙，向有"咫尺千里"与"江山

无尽"之说，意谓中国的山水画，正是以有限的画面来表现无限的景色，所以又有"山有千里远"之论。直幅画，我们可以写华岳千寻，所画山上有山，山上还有山，达到"千岩万壑""重峦叠嶂"的情景。画横幅，可以画江流万里，山川无穷尽，使展卷读画者，无异走马于真山水间，一水一山，一丘一壑，一林一舍，一舟一桥，均可尽入目中。画出这样布局的山水图，固然有多种因素使然，而其中的一个因素，正是由于有"迷远法"的巧妙运用。进而言之，迷远之妙，它在画面上可以有数里远的感觉，甚至隐约有数百里的遥远。而且在艺术表现上有助于含蓄的效果。故欲使景物无穷远，运用"迷远法"，完全可以获得意想不到的效果。

迷远表示一定空间深度的变化。这种迷远的"远近"，不能用一般透视学的法则去校对，即为一般透视法所概括不了。例如《山水松石格》中说的"隐隐半壁，高隮入云"，传王维所著《山水诀》中说的"远岫与云容交接，遥天共水色交光"，又有"远景烟笼，深岩云锁"，"千山欲晓，霭霭微微"，以及如唐人诗中所写的"沧波水深清溟阔""松浮欲尽不尽云"以及如"云翻一天墨"等，这种景色距

人有多少远近，都不是用某种仪器可以测得出来的，当它出现在画面上，只能凭观者的感觉去领会，去欣赏。所以画家表现它，也只能根据自己的感觉去琢磨。要能画出这种感觉，中国山水画的"迷远法"是得天独厚，可以纵横自如，尽情地经营，尽情地挥毫。苏轼评李思训、王维的画，说是"作浮云杳霭与孤鸿落照，灭没于江天之外，举世宗之"，就是对他们巧妙表现迷远的一种赞美。

这里，拟就迷远在山水画上的表现，举两方面略述之。一方面论其在绘画表现上的几种关系；另一方面则论其画法的有关种种。

一、迷远的几种关系

迷远在绘画表现上与其他方面都有相互牵制的关系。表现时，决不能自行其事，所以要阐述它的画法，必先阐明其与各方面的关系。

1．迷远与其他"五远"的关系

除"迷远"外，其他"五远"即高远、深远、平远、阔远和幽远。唯独迷远，与这"五远"都有

关系，即是高远中有迷远，深远中有迷远，平远、阔远、幽远中都有迷远。在一幅画面上，迷远不会是独立存在的，它必然是与其他若干"远"相比较而出现的一种"远"。

2．迷远与视觉清楚和模糊的关系

迷远，顾名思义，它是在远视的前提下出现的一种变化。古代画法中早就提到"近处清楚，远处模糊"，所以凡画远景，一般是忽隐忽现，似有似无。如董源的《夏山图》，米友仁的《潇湘奇观图》等，都是既"迷"且远。但在创作时，有时又会出现另一种情况，即在画迷远处，也可以把其中某些景物如树木或房舍等画得清楚些。一般的透视是，"远山无皴，远水无波，远林无叶，远人无目，远阁无基"，而在某种情况下，有时也可以"远林见叶"，甚至远人见须眉。例如明代陆治的《天地石壁图》，清代石涛的《黄砚旅渡海诗意》以及毛奇龄的《河西山水图》等，无不在迷远处出现画得较为清楚的景物。这样画，不但在画面上调和，而且不影响迷远的表现效果。这是因为中国山水画在表现上原有一种特殊的处理方法。"以小观大"是将远

五代　董源
夏山图（局部）
上海博物馆藏

的、不清楚的景物"拉"近看，譬如说，《清明上河图》中的人物，若论远近，都在"远人无目"的距离，但画中人物的眼鼻、须眉都被画得清清楚楚，画房屋，屋背一片片的瓦，也被画得清清楚楚。又如《千里江山图》，江边的水磨，距离极远，但被画出来时，连齿轮都交代出来。这是在"步步看""面面观"的基础上把它"拉"近来，像使用望远镜那样，把景拉到近处放大看。所以，在迷远之中出现较清楚的形象，道理就出在"以小观大"的方法上。这样画的景物，使人感觉到不是近景，而且依然是迷远中的远景。因此，对于迷远的表现，有时不能一概从迷离模糊上着手。

3. 迷远与画面主次的关系

迷远的景色，一般不占画面的主要地位，但有时可以占画面的很大幅面。如画"春山半是云"或是"野旷天低树，江清月近人"便是这样，这种画题，古人黄易、胡公寿画过，近人黄宾虹、贺天健等也画过，画中迷远的部分位置占得都很大。既然是迷远，表现起来毕竟不会很具体，所以就所表现的对象而言，它必然是被减弱的。然而它在画面上

的分量，有时倒起举足轻重的作用。正如明代王穉登于画跋中所说："画荒远灭没处，稍有逊色，则近景亦无至妙可言。"所谓"荒远灭没"，即迷远景色。所以迷远在画面上，有时即便是处在次要地位，而影响一画的得失，关系仍然极大，自然轻视不得。

4．迷远与虚实的关系

迷远处，通常是画面的虚处。但迷远与"虚"不可划等号。因为画中的迷远处，往往又是实景处。所谓实景，是指要表现什么而言。如表现远岸、云雾，或表现水天一色等。这些远岸、云雾以至水天一色，都是实景，所以迷远中的实景，不能作为空无长物来看待。马远画《雪图》，文嘉画《溪山楼观图》，陆日为画《古木晓烟》，以至近人黄宾虹画《云壑松声》等，其所表现的迷远，虽然虚极，画面一半几乎是虚（空白）的，但都用来表示某种被隐藏了的实景。

迷远可以表现空间深度的各种变化，山水画家利用这个变化，可以画上另一座或好多座的山，并因此而使"步步移"的山形，得以更妥帖地经营在各个位置上。所以山水作品，凡要表现山川的"无

尽"，或者是"幽深灭没莫测"之景，少不了运用此法。如宋代"米点"的成功，也在这些地方。中国山水画的表现，有时可以略去中景而不画，由于有此特点，所以画远景的"迷远"，就得在表现上显得更丰富，这样，它可以起到缓冲略去中景的作用。中国山水画的表现，有时还有一种只画中景与远景，则所画远景中的迷远，就要远到"灭没"的微妙效果，否则，画面就会失之平淡，而意境则无幽深之感。

迷远的"迷"字很有意思，在透视关系上，它能表示远；在艺术的"藏露"处理上，它能起到"藏"的效用，并有助于意境的含蓄，而对章法变化，它能产生虚实相生的作用。故对迷远，就透视学而言，应该立为一法。

二、迷远的几种画法

中国画讲究用笔、用墨、用水，故中国画有笔法、墨法和水法。五代荆浩在《笔法记》中提到项容时说，"用墨独得玄门，用笔全无其骨"，又提到吴道子"笔胜于象，骨气自高，树不言图，亦恨无

墨"，意即项容"有墨无笔"，吴道子"有笔无墨"，都是绘画上的憾事。迷远的表现，一般用淡墨，而且画得润湿，容易出现有墨无笔之弊，这是画迷远时不能不注意到的问题。表现迷远，据传统经验与实践体会，主要有下面几种办法。当然，画法可以千变万化，随机应变，更可以创造，这里只是举例而已。

1. 泼墨、泼彩和泼水

中国画的"泼"，它的明显特点是水分多，其所表现的不是点，不是线，而是一片片，这必定出现隐约、迷糊之趣。何况泼墨、泼彩以至泼水，纸上必留有墨痕或彩痕以至水痕。画家正是利用这若有若无的墨、彩痕迹，使画面产生迷远的效果。沈石田论李成的山水画云："丹青隐墨墨隐水，其妙贵淡不贵浓。"因为李成喜画寒林，则在千山重叠、林树交错的画面上，若不以淡墨辅之，势必气塞而远不过去。所以李成能"贵淡不贵浓"，终于获得了"丹青隐墨墨隐水"之妙。他的"墨隐水"之处，亦即迷远生妙之处。当然，泼墨、泼彩不一定要画迷远，近景何尝不可以用泼墨，但对表现迷远，运用此法

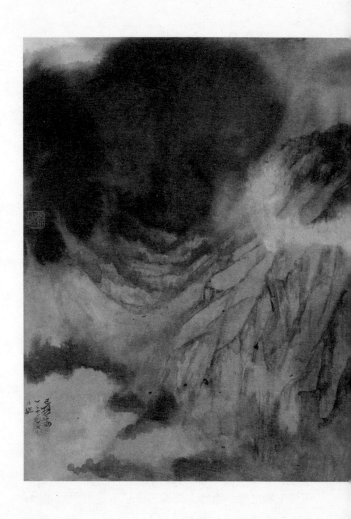

张大千
春山晓色
42cm×67cm

是较适宜的。

2．渍墨与渍水

渍，这里可作染痕解。在绘画上，用墨、用彩皆有痕。尤其是运用宿墨，纸上渍痕明显。就是用水也有痕，不过痕迹比较清淡而已。画家就利用这种比泼墨、泼彩更显得忽隐忽现的渍痕，表现出远水、远岸、远山等的"迷远"景象。作画时，墨晕、水晕，可以表现出一种韵味。绘画上的所谓"韵味"，无非是墨色多余而不嫌其多余。当渍墨、渍水化开时，往往出现"多余"的现象，由于画家用得妙，可使其化开后能生出"韵味"。

北宋范温曾说"有余谓之韵"，"韵盖生于有余"，虽然说的不是画，但其理与作画相通。所以画技到了熟练之至，确能臻乎神化。然而必须注意，墨晕、水晕，固然可以生出韵来，但没有笔的"筋骨"感觉，画面就会显得柔弱而少精神。因此，用渍墨与渍水，由于它的染痕较墨晕明显，所以用得妙时，兼有笔意，黄宾虹常说"渍墨见刚柔"，道理即在此。

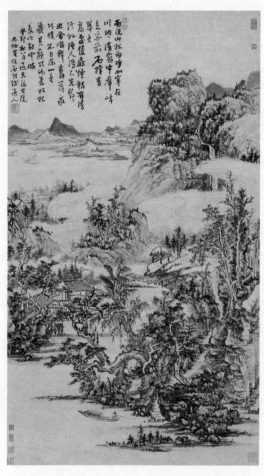

清　髡残

雨洗山根图

103cm×59.9cm

故官博物院藏

3．干擦

表现迷远，通常以湿笔润墨为之，但也可以用干笔皴擦。这种方法，大多运用渴笔来画，使它较多地出现"飞白"。画家就利用"飞白"的笔迹，表现其迷迷糊糊的效果。清初程邃画山水，往往以干笔皴擦，画出隐约迷茫的景色，并成为新安画派的绘画特色。程邃所画的《江亭秋晚图》，上部是远岸，全用干笔，愈远愈干，以至干到不见笔墨，则远岸无穷远，也就在笔墨似有似无中表现出来了。石谿有时也用干擦，常在树林间，擦上几笔干笔，或点上几点焦墨，使树林显出茂密而有深度的感觉。用笔干擦，还生毛辣的"味道"，这种"味道"，初不觉其味，久之其味无穷。因为毛辣有笔的起讫，所以画起迷远来，不但使景能推远，细看远处，似乎又有隐约的景物可见。沈周、沈士充、祁豸佳、梅清，以至晚清的虚谷，都是善于这样表现的。

4．浓墨与焦墨

有的山水画，近景与中景，用墨有浓有淡，有皴有染又加点，而画到最远处，反而用上浓墨甚至

是焦枯之笔，可是它在画中，不但不会"跑"到画的前景来，而且仍然起着推远的效果。可知浓墨、焦墨，只要运用适当，也可以用来表现迷远。

画中的远近、浓淡，都是因比较而言。一幅山水画，近景、中景都分层次，都用浓墨淡墨。而在远景处，用上焦墨或浓墨，使之不分层次、浓淡，它反倒又会显得模模糊糊。这种模模糊糊，当与整幅山水画的前后层次比较，它的迷远效果就自然而然地产生了。当然，表现迷远，主要靠淡墨淡彩，这里之所以特别提出浓墨与焦墨，无非说明表现迷远，并不排斥用浓墨与焦墨。同时也说明画法可以多样，不能死守陈式，应该处处灵活机动。

迷远固然是中国山水画透视法中的一种，其实油画、水彩风景，何尝没有迷远的表现，只不过表现的方式方法不同而已。迷远的"远"，它之所以与一般透视法中的所谓"灭点"（消失点）不同，就在于消失点是在视觉上消失不见，而迷远，只觉其远，却又是不尽其远，这也是中国山水画迷远的特点。在山水画革新创造中，迷远这一特点，还是可以在创作上发挥其积极作用的。

中国山水画的『水法』

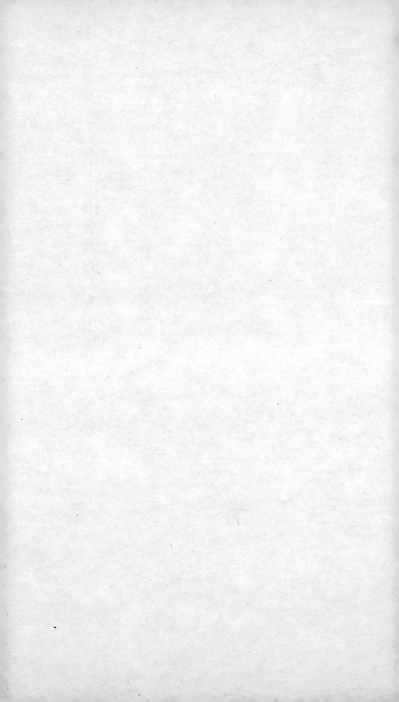

美术史论家、画家王伯敏教授，今年83岁，双耳重听，几成大聋。与王老无法谈天。有时会发生：你谈天，他说地；你道东，他说西。一次，王老家乡客人来，对王老说"绵鱼有刺"，王老听作"石塘有戏"。这叫作"听三勿听四"。为免闹笑话，他与客人对话，只好笔谈。这次，我们几人前往访问，为绘画的用水法请教。王老同意笔谈，并作画示意。我们问，王老答，大家做哑剧，然而倒也是"于无声处有诗情"。

问：何谓画法？

答：有用笔法、用墨法、用色法、用水法。

问：何谓"用水法"？

答：作画，用笔、用墨、用色，皆少不了水，是以水作为绘画的工具。这里的所谓"用水法"，即"水法"，指笔墨之外，在绘画表现上，充分发挥水的独特作用。

问：从哪些方面体现出水的"独特"？

答：常言道，"口渴要喝水""行舟要有水""鱼

不能无水"，我说的水在表现上的"独特"，还不只是那种"鱼不能无水"的水，我说的水，是"水漫金山寺"的水，"激起千尺浪"的水，"狂风暴雨过山来"的水，"疑是银河落九天"的水，或者是"帖帖平湖如镜"的水，"小涧叮咚清流"的泉水。这些水，有它自己的"性能"，人们在必要时，利导它，驾驭它，便使天地间的这种现象，成为一种"独特"的表现，这里说的是自然特性。但是，我要指的是作画用水的现象，其所发生，道理则一。

问：王老谈得够有味的！但是还得请您老在画上谈得具体些。请问，水法有哪些？

答：我个人从实践中体会，概括为九种：1. 水带墨；2. 渍水；3. 凝水；4. 水破墨；5. 墨破水；6. 水破色；7. 色破水；8. 冲水；9. 铺水。

此九法可以"各自为政"，但必理解它们之间有机的相互联系。清代张式于《画谭》中曾提到"以墨为形，以水为气，气行形乃活矣"，这个"气"，就是一种在表现中的包括内、外联系所形成的气韵。

这些水法，黄宾虹早年提出过，而且有精辟之论，可惜这已经到了黄老的晚年，未及细论，却撒手西去了，使人太遗憾了。

问：对九种水法，请逐一对我们说一说，以详其道。

答：当教师的，本有"传道解惑"的职责，可惜我这教师爷自己也只是三只脚的猫。

现在，不说别的，先说水带墨。

水带墨为常用之法。作画前，或在作画过程中，笔洗净，使笔多含适量的水分，然后蘸墨。如此使笔，墨因笔含水的关系，极得变化自然之妙。从前黄公望画山水，他提到："夏山欲雨，要带水笔。"近人齐白石画虾，李可染画牛，都用"水带墨"。

问：请教"渍水"法。

答：在画法上，用墨有渍墨，黄宾翁最善其法。用色有渍色。许多花鸟画家，利用渍色，把花的韵味表现出来。用水有渍水。说穿了水渍或渍水，即宣纸遭到了水污，纸上出现水渍痕。水渍有两种，一种发黄晕，一种带有灰色的水痕。渍水，有清水渍、墨水渍、矾水渍、粉水渍、醋水渍，此外还有豆浆水渍。除清水渍之外，其他水渍，因调水的成分不同，出现的效果也不同。如矾水渍不吃墨，醋水渍碰到墨易化。又如清水渍化的墨色匀净、透明，醋水渍化的墨毛茸茸，其所达到的绘画效果不同。

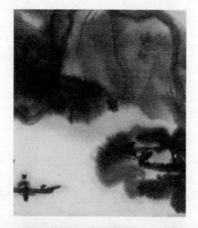

水带墨

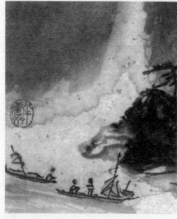

黄晕水渍

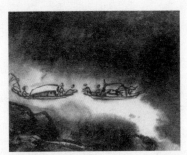

两只船，几乎在渍
水的包围中

自然山色中的水气
与渍水"情况"
（据胡频晖摄影）

张大千山水画中的
渍水

黄宾虹山水画中的
渍水

此为齐白石早年
作品，凡山顶黄
亮处，皆以凝水
法为之

这要凭作者去实践，从实践中获得经验。总之，运用者还得经过自己试验，方能把握住用水的分寸。渍水用处甚大。画山水的"迷远"，画雪竹的积雪，用上渍水，颇得功效。元代王渊画墨花墨禽，明代徐渭水墨大写意，近人黄宾虹画出壑间的烟霭，都是以渍水运用得当而获得奇妙的效果。画"江流天地外"，关系到布局章法，而画"山色有无中"，非渍水莫办。

问：请教"凝水"法。

答：用笔尖带足水，用笔慢点于必须点之地方，水一点上去，要化的任其化，而要凝的自然会凝起来，点得多，半透明，似联珠，从某一方向看，似嵌白玉，虽不显，但有微妙的作用。昔董其昌、徐渭，乃至清代龚贤，都喜欢凝水，对他们的作品，细看即获知。

画山水、山顶、山脚，有时凝水很有用处。用在山顶，山顶增光亮、添韵味；画山脚，使深奥处又能凸出来，增几分精神。水可以冲淡，水也可以使浓厚增加力度，这就是巧妙之处。

在绘画的实际表现上，凝水有时和渍水很难严格地区分，只能说，这两者有区别，但又紧密相联，

于生宣上加豆浆画的山
涧，然后再用水破墨法
的效果。图中墨色间留
白痕的效果，即以此法
得到

生宣上不加豆浆，以松
烟墨撞水破之的效果，
其墨色中有"发亮"
处，即以水"破"出

山水画中水破墨、墨破
水的效果

如果两法合并，不妨通称渍水。

问：请教"水破墨"与"墨破水"。

答：所谓"破"，这是一种强制的，或者说加强的力度，但又自然地使水墨发生变化。这是落墨于纸、绢上，然后以水笔去破它。运用这种方法，往往使纸上或绢上留有墨痕，同时现出水晕来。用这种方法画在熟纸上，有人称之为"撞水"，清代岭南居巢、居廉画花卉喜用此法。作为"撞水"，撞在熟纸上有效果，撞生宣纸，一化开，出不来效果。所以有人在生宣上画山水，画得细致一些，在某些需要"撞水"的地方，事先加上一些豆浆。这样一来，有的地方水破墨，有些地方免去水破墨，发生这种变化，使变化错综复杂起来，表现效果似乎深化一些。不过，有时作画所用的松烟墨，胶若重一点的，即使"撞水"于生宣，不用豆浆，效果与前述也差不多。

水破墨与墨破水是相反的方法，墨破水则是水落于纸上，然后破之以墨。两种方法相似，但用墨用水有先后，表现出来的效果，似有不同，但也很难明显区别。在绘画操作运用起来，也就难以区分了。一般而言，如画烟雨，以水破墨为宜；如画晴岚，以墨破水为宜。不过，运用者还得随机应变，

若胶柱鼓瑟，必致失效。

水破墨法，清李鱓精能，他自己在一幅画的题识中说道："八大山人长于用笔，而墨不及石涛。清湘大涤子用墨最佳，笔次之。笔与墨作合生动，妙在用水。余长于用水，而用墨用笔又不及二公甚矣。笔墨之难也。"可知对此，前人已注意。

问：既有水破墨，则请讲"水破色"和"色破水"。

答：破的道理相通，只是破出来的感觉不相同。水破色，先是用色于纸，然后以水破之；反之，先落水于纸，然后以色破之。细辨，其表现效果不同，但实际运用起来，有时就顾不上水破色与色破水之分。所以从某种意义来说，两法即一法。

关于这方面，黄宾虹课徒，曾画有墨破色与色破墨示意图。水与色的关系，如鱼与水。陆俨少常常说："墨可用焦墨、宿墨，水少一点无碍，一上色，就少不了大量的水，我们作画，总没有人敢说什么'焦色''枯色'。"从而可知水破色，色破水的重要。这里举三图为例。一是黄宾虹的《山居》，全局"水破色"而又铺水。二是李可染的《井冈山图》，山岗用的"水破色"，竟以水破得层层深厚。三是张大千画的《云山图》，画的中部一段，运用"水破色"。

黄宾虹画"墨破色"

黄宾虹画"色破墨"

水破色
李可染《井岗山图》
（局部）

色破水
朱屺瞻山水（自谓"色
撞水"）

而这种水，还用上"冲水"（泼水），也就是"水漫金山寺"的水。此外如程十发的《葫芦》，他画这几只葫芦，先落水于纸，纸上有水葫芦轮廓的大体，然后以色画葫芦。其法即是以"色破水"。据说，齐白石也曾如此画葫芦，但我未见。刘海粟画荷花，在题字中明确写明自己运用"色破水"的方法。

问：现在，请教"冲水"与"铺水"。关于"铺水"，我们常听说，也早知黄宾虹画山水，善铺水。我们中国画，确实自有一套。

答：冲水，有时叫泼水，有的人只叫泼水，倒不叫冲水，其实基本上是一回事。

如果联系一些叫的名称，这可多啦。如泼水之外，还有泼墨、泼彩等。还有人把冲水叫做"冲浪"，这是嫌水的冲力还不够大。总之，这个"水法"，就其战略来说，要"无法无天"；就战术而言，总要讲"无法中有法"。冲水、泼水、冲浪，运用这水法，正如前面所提到，使这些水成为"水漫金山"的水，成为"浪打浪"，有时出现"惊涛拍岸，卷起千堆雪"，有时像"海啸"，或如"大浪移山"。作画者，在这时候，据我的一点经验，要鼓气，要如酒醉那样，乘兴而为之。到了"冲浪"之时，正会出

水破色
张大千《云山图》

"冲水"山水 王伯敏

现"手之舞之，足之蹈之"。在操作时，固然需要讲求"无法中有法""无规矩中守规"，但更需要有"无法无天"的精神。如黄宾虹画的《暮山图》《青城山雨》等，都是用足水分的"无法无天"的作品。

冲水的运用，前人徐渭画花卉，石涛、龚贤画山水，都有妙用，近人如张正宇画《猫》，水也"冲"得恰到好处。对此，近人运用冲水，似乎愈来愈多。但对"冲水"，也不可冲得太过分，过了分，成为"烛泪"，这就乏味了。总之，冲水的运用，目的是使所画增加气势，又能得"盎然、溢然"的奇效。

至于铺水，这是在一幅将要完成的作品上，铺上一层水。这层水，如平湖中可见倒影的水，目的在于使一幅画得到更加调和的效果。黄宾虹作画是铺水，他在80岁以后的作品，几乎都铺水。对此，我曾打过比喻，铺层水，有时如在画上罩上薄纱，使画更统一、和谐。

王老对我们有问必答，答了这么多，举了不少绘画的作品实例。谢谢王老接受我们的采访。

（原载《翰墨大匠》2007年第5期。洛齐采访记录）

中国画的空疏美

——从倪瓒的山水画说起

"丈三画里空疏处，一望空疏尽是诗。"

这里的"诗"，是指"不语"的"无声"诗。画如诗，其意境之美，可想而知。

中国画，有大空、小空。大空往往构成画之"疏体"，小空为画的"活眼"或"窗口"。大空、小空均为画之最有生机与最活络的部分。"江流天地外，山色有无中"，吾人若写此，个中的"天地外"，山色的"有无中"，全赖大空小空来完成，即全赖大空小空所发挥的景象的能动性，也靠大空小空与笔墨、色彩运用上的渍墨、渍水、铺水、凝水以及透视法中的迷远、幽远在操作上的有机融合。就这样，中国画的空，空得如天成的那样自然，空得富有生气、富有诗意，因此获得在审美上的很高价值。具体的论述，拟从倪瓒的山水画说起。

倪瓒（1301—1374），字元镇，号云林子，14世纪中国元代的山水画大家，他与王蒙、黄公望、吴镇，在画史上并称为"元四家"。

倪瓒生活于太湖和松江三泖附近的江南水乡，

诗画受北宋董源一派影响极大。倪瓒的山水，画面空疏，故其所作，向有"疏体"之称。他与同时代的王蒙的"密体"山水形成强烈的对照。

倪画的空，空中有灵气；倪画的疏，疏中有秀气。他的这种空疏景色，体现出象外之美。画家于象外写之，观者于象外得之。绘画上的这种空疏，如抚琴者得弦外之音，吟诗者得言外之境，与艺术的审美境界的无限广阔取得了一致。

看画，固然要看有笔墨处，也需要看它的空白处。清初笪重光在《画筌》中说"虚实相生，无画处皆成妙境"，所以论画者向有一种说法，谓"画中空白便是不语诗"。一幅画是一个整体，画中的形象、色彩，还有题款、用印，都是画面的组成部分，画中的空白，同样是画面的组成部分。

倪画山水所留的空白，有的占画面的三分之一，有的占二分之一，有的甚至占三分之二，换言之，画面只有三分之一处有笔墨，所以倪画的疏秀空灵，其特点非常明显，巧妙的几种表现有：

一种是不画远景，压低中景，使所画集中，画面空出一大片。倪赠周逊学的《幽涧寒松图》，以及其《秋林野兴图》《松林亭子图》等皆如此。

二种是取中景的一部分，不及其余。他的《岸南双树图》《疏林竹石图》《筠石乔柯图》等皆如此。

三种是取近景和远景，舍中景，使画面中间部分空灵，这是最能代表倪画的山水章法。其所作《渔庄秋霁图》《紫芝山房图》《六君子图》等，无不如此。

四种是将近景、中景的树石集中，并于密处求疏，使人感到画面丰富，但又不失为空疏。其所作《虞山林壑图》《容膝斋图》《溪亭秋色图》及《西林禅室图》等皆如此。

还有一种是，如其所作《雨后空林》等，画得较满。近、中、远景都入画。这种表现，属于倪瓒个别作品的章法，这里拟不作一一论述。

绘画艺术表现出它的美，固然有它的多种内涵。但是绘画作为一种可视艺术，形式对于画面的美丑，起重要作用。细看倪画山水，就因为在画面上空得好，疏得好；空得适宜，疏得适宜，才给观众以美的形式感。自14世纪下半叶以来，凡论倪画，都认为他是"空疏得体"，称赞他"画小而不少"，"画简而不简"。为了证实他的这种手法的优异，现将上面所举倪画的四种表现方式，作一番形象反证的对照。

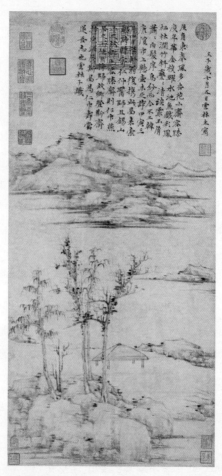

元　倪瓚
容膝斋图
74.7cm×35.5cm
台北故宫博物院藏

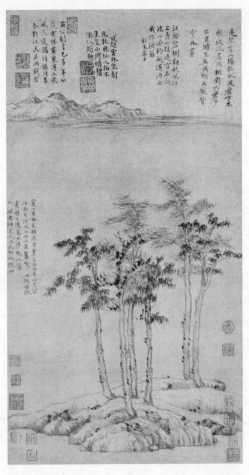

元　倪瓚
六君子图
61.9cm×33.3cm
上海博物馆藏

这里所谓的"反证",主要按中国画"计白当黑"这一个艺术要求去验证。证明画面为什么"画小而不少","画简而不简"的道理。

这个反证,可以反黑为白,反白为黑,这个验证,无非说明这样两点:一、在视觉的区分中,白与黑或者黑与白,具有同等的重要性,在画面上突出白,或者突出黑,是艺术处理的结果,不是黑、白自身具有的特点;二、在艺术处理上,黑少不了白,白少不了黑,换言之,画黑必须顾到白,画白必须顾到黑,黑与白在画面上如果产生相辅的作用,则所画必得艺术相成的效果,所谓"极怜画里漫天雪,边角毫端墨自浓",其理自明。十多年前,我写的论画诗,内一首有"江水碧连天,凝霜墨万钱"之句,说的都是黑白在画面上的对比关系。

前面提到的倪画《渔庄秋霁图》,纸本水墨,高96.1厘米,宽46.9厘米,为倪瓒年55岁时所作。这幅画作好后,过了18年才题上诗跋,想见倪瓒当初成品时,画中既不取中景,又未题字,则画面的空疏,可想而知。他的这种空疏表现,由于在艺术上达到"不空也不疏"的效果,所以使读此画者,竟"对云山野水,遂起无限之思"。20世纪60年代的

某一年，当这幅名画在上海博物馆展出时，我与匈牙利的一位青年画家同看这幅作品。他看个不歇，并拉住我说道："这画太好了，太奇了。没有画什么东西的地方，正是画得最好的地方。你看！他的视野多么广阔，空着的是十里远，还是二十里远？深远极了，画得奇妙极了！"一个欧洲画家，居然赞不绝口，我看他的样子，已被这幅画的空白迷住了。

再就是，要论述倪瓒的这件作品，不妨先与王蒙的"密体"山水作对照。王蒙与倪瓒，同为元代的山水画大家。王蒙的山水，如《具区林屋图》《青卞隐居图》《深林叠嶂图》，以及《太白山图》卷等，都是千笔万笔，茂密苍郁之至。但是茂密而不闷，苍郁而不滞，而且在满密之中富有变化，以至密到"入内有壑"，揽胜无穷。画，以空疏可以取美，以满密同样可以取胜。我们将倪画作了"计白当黑"的反证，当倪画作反证实验时，它与王蒙所画，在形式感上，明显地都产生了"黑白互变"的并美效果。所以在古代诗文评论中，有人竟说倪瓒的画不疏，如汪士慎诗云："清閟阁主闲来笔，一纸江天无处疏。"而评王蒙的山水，戚文蔚居然写诗说："正是叔明浓密处，崖前走马且通风。"可知绘画艺术，到

134

元　王蒙
太白山图（局部）
辽宁省博物馆藏

了能引起人们共鸣时，它必将被人们的审美感兴融化了。到了这个时候，还分什么黑与白，还辨什么疏与密？就是说，到了这个时候，要么在读者的悦目称心中平静下来；要么在读者心中掀起千尺波涛，让人激动不已。只不过倪画山水，带给人们的反应，则是属于前者。倪画和王画在黑白互变中所形成的形式感，既有共同的空疏特点，也有共同的黑密特点，所以黑白互变到了成为一种艺术表现时，在可视的艺术境界上，正如石涛所说，这一切都被归之为"一"，被人们的审美情感所完全融化了。正因为这样，中国画论上的所谓"计白当黑"，便给中国画在发展中提供了重要的理论根据。

有人议论，说倪瓒的表现，用的是减法，王蒙的"密体"山水，用的是加法。作为对艺术的处理，这种比喻，似乎还可以斟酌。倪瓒对这些"空疏"的处理，固然涉及"空间"的处置，但对于空白，并不是减少或增加的问题，就艺术的表现效果而言，那还是一种"充实"。所以倪瓒的山水，在视觉上是"空"，在审美感兴上是一种"实"。中国的山水画，不是严格按"固定视点"的透视法来处理，如通常所表现的迷远透视，在审美上，在艺术效果上，它

给人的感觉是"重重远"，尽到了艺术表现所要达到的"极远"要求，这就是中国画的巧妙。再就是，在艺术表现上的所谓"咫尺千里"，又能说是画面上作"加法"或"减法"去求得的吗？

此外，想就倪瓒山水画中的"舍中景"再作一点补充。倪瓒的这种表现，是中国古代画家对透视作处理的一种特殊手法。画家发挥主观能动性，突破空间在画面上的局限，成为东方风景画独到的一种表现形式。中国传统山水画的远近法，通常分近景、中景和远景。可是，如倪瓒山水画中的有些作品，大胆地舍去中景，而从近景直接跳跃到远景。这种"舍弃"，它不是舍弃一棵树、一块石，而是大刀阔斧地舍弃"一个空间"。这种舍弃，也不是倪瓒所独有，比倪瓒稍早的南宋马远、夏圭的"一角""半边"山水，就具有这种"空间跳跃式"的处理特点。这样的处理结果是，画面空阔了，使有限的画面显得具有无限的广阔和十分干脆的空疏。

中国画在东方以至世界绘画中的表现之所以有突出的生色，这无疑是其中的一点。

空，在绘画艺术上极为重要，在表现上极为微妙。正像一个宇航员到了太空，"时刻关心并计算着

空"。画家有时又把画面上的空当作一种"实"，倾注自己生命中可贵的神思于其上，使有限的空，成为无限的空，又使其在无限的空中见其"充实"。在倪瓒的绘画之外，为石涛、八大画中的大空，空得何其得体，令人何其悦目，它没有在实际上占有空间，却使空间舒展或扩大。

在绘画艺术的处理上，"空"的作用除前述外，不能不提到它在满密塞实画面上的作用。我们都有过吃熟鸡蛋的经验，剥开蛋壳，总能发现一个小空洞。这个小空洞的作用可大了，它是鸡蛋里储藏氧气的空间，更是为小生命形成雏形时准备的一个必要的周转余地，否则，小生命就出不来。从另一角度，即从艺术表现的具体而言，画中的空白，不仅可以表示天、表示云、表示水，更重要的还在于能表示一定的空间，为艺术表现在突破时间局限方面产生积极的协调作用。最近，美国赫伯特及威廉史密大学的罗老莲教授到杭州，由洪再新陪同前来看我，才知道他正在翻译我编写的那本《黄宾虹画语录》。他觉得黄宾虹的绘画，与西方、与他自己的绘画有相通的地方，这个相通，主要对于画面空白的运用。众所周知，黄宾虹的山水特点是黑、密、厚、

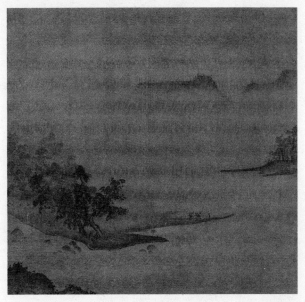

南宋　朴庵
烟江欲雨图
24.9cm×26.3cm
上海博物馆藏

重。但是，就由于黄宾虹在画面上空得妙，而使他的黑与密显得更奇妙。那天，我们三人一起看黄宾虹的画，一起看罗老莲教授的画，同时也一起看我的画。我们一起找我们共同感兴趣的地方，亦即找画面上极为满密的地方而又有一二处，或是三四处的空白。我们对于画面上的空白，哪怕是一丁点儿，都觉得它不只是使人悦目，而且觉得如身入大森林而吸收到新鲜空气，因此，身心为之无限舒畅。也就在那天，就因为我们对艺术的空间问题，在研讨中有着共同的语言，我们的谈话是极其愉快的，所以在我的半唐斋里，不时传出爽朗的笑声。如果这一天，倪云林也在座，他也许不只是笑，有可能即兴画出一幅很有空疏意趣的作品来。

一言以蔽之，画面的空灵疏秀是一种艺术美，正因为它是美，中国传统的文人画家，都在不同的程度地追求着这种艺术美。在历史上，包括倪瓒在内，宋、元、明、清的画家中，有如米芾、马远、夏圭、楼观、高房山、赵子昂、曹知白、吴镇，以及沈周、董其昌、恽香山、石涛、八大山人、渐江，等等，他们的作品，都以画面的空灵疏秀而博得评论家、收藏家们一再的赞许。古今还有不少花鸟画，

同样有着"空疏美"的表现,"触日横斜千万朵,赏心只有两三枝",这便是一种使画面得以"空疏"的审美意识。其实,中国文人画的空疏,并非单纯的形式感问题,还包含着与佛、道思想的一定关系,倪瓒"玄窗参禅",参禅者追求的那种所谓"不着一字,尽得风流"的完美形式,不正是在倪瓒艺术的空疏中得到反映吗?关于这个问题,本人曾经作过专论,本文不拟赘述。这里只就云林在画面的空疏表现,与计白当黑有直接关系的方面作了这么一点浅释,更未能对中国画空疏美之论以全面,故拟续写之。

<div align="right">(原载《新美术》1995 年第 1 期)</div>

后

记

博大精深的中华文明是中华民族独特的精神标识，是当代中国美术的根基，也是绘画创新的宝藏。如何挖掘中华优秀传统绘画的思想观念、人文精神、道德规范，把艺术创造力和中华文化价值融合起来，把中华美学精神和当代审美追求结合起来，激活中华文化生命力，已成为当代绘画创新的重要源泉和途径。此次浙江人民美术出版社编辑出版王伯敏《中国山水画的特点》，其目的就是要倡导在传承中国山水画的基础上，守正创新，让我国山水画创作呈现更有内涵、更有潜力的新境界。

　　王伯敏（1924—2013），浙江台州人，是我国杰出的美术史论家、山水画家、美术教育家和诗人，为中国美术学院教授、博士生导师，曾荣获"中国美术奖·终身成就奖"等多种荣誉。其生前著有《中国绘画史》《中国版画史》《中国美术通史》《中国绘画通史》《中国版画通史》和《中国少数民族美术史》等60多部专著，共计约1600万字。这本《中国山水画的特点》，是从王伯敏笔下上千万字的美术

著作和论文中精选而成。王伯敏是 20 世纪下半叶，新中国美术史学科的开拓者和奠基人，但他始终觉得自己是个"读书人""画画的人"，虽然从事美术史论研究，但一直坚持绘画创作实践，因此实现了画史研究与绘画实践的互为支撑、融会贯通。这本《中国山水画的特点》也充分体现了王伯敏画学研究的专业特点，既从宏观上论述中国山水画的发展历程和审美思想，又从微观上讲述中国山水画的具体画法，甚至细致讲述了山水画中点景人物的表达与安排。可以说，这是一本全面、深入了解中国山水画的专业性基础读本。

王伯敏著的《中国山水画的特点》今年付梓，意义非凡，恰逢王伯敏先生诞辰 100 周年。这为中国美术史学史研究，王伯敏学术思想与中国山水画学科体系研究，提供了一本较为完备的珍贵著作，值得庆贺。

王小川
2024 年 1 月于杭州

图书在版编目（CIP）数据

中国山水画的特点 / 王伯敏著. -- 杭州 ： 浙江人
民美术出版社，2024.3
（湖山艺丛）
ISBN 978-7-5751-0035-9

Ⅰ. ①中… Ⅱ. ①王… Ⅲ. ①山水画－绘画研究－中
国 Ⅳ. ①J212.26

中国国家版本馆CIP数据核字(2023)第239505号

策划编辑：郭哲渊
责任编辑：谢沈佳
责任校对：胡晔雯
责任印制：陈柏荣
封面设计：刘　金

湖山艺丛

中国山水画的特点

王伯敏　著

出版发行：浙江人民美术出版社
（杭州市体育场路347号）
经　　销：全国各地新华书店
制　　版：杭州真凯文化艺术有限公司
印　　刷：浙江海虹彩色印务有限公司
版　　次：2024年3月第1版
印　　次：2024年3月第1次印刷
开　　本：787mm×1092mm　1/32
印　　张：4.875
字　　数：100千字
书　　号：ISBN 978-7-5751-0035-9
定　　价：39.00元

如发现印装质量问题，影响阅读，请与出版社营销部联系调换。

湖山艺丛

生活　传统　修养　李可染 著

非翁画语录　陆抑非 著

什么叫做古典的？　傅雷 著

观画答客问　傅雷 著　寒碧 编

山水画刍议　陆俨少 著

论书随笔　启功 著

学习书法的十三个问题　启功 著

中国山水画简史　王伯敏 著

中国山水画的特点　王伯敏 著

黄宾虹的山水画　王伯敏 著

篆刻的形式美　刘江 著

文化与书法　欧阳中石 著　欧阳启名 编

笔墨之道　童中焘 著

中国画与中国文化　童中焘 著

书法的形式与创作　胡抗美 著

望境　许江 著

先生　许江 著

架上话　许江 著

书法"新时代"和新思维　陈振濂 著